V. 2655. douté.
9.

à conserver

RÉFLEXIONS
SUR
LA PEINTURE ET LA GRAVURE,

ACCOMPAGNÉES

D'UNE COURTE DISSERTATION

SUR

LE COMMERCE DE LA CURIOSITÉ,

ET LES VENTES EN GÉNÉRAL;

OUVRAGE

Utile aux Amateurs, aux Artistes et aux Marchands,

Par C. F. JOULLAIN fils ainé.

Non refert quàm multa, sed quàm bona habeas.

A METZ,
DE L'IMPRIMERIE DE CLAUDE LAMORT.

Se trouve A PARIS,

Chez { DEMONVILLE, Imprimeur de l'Académie Françoise, rue Christine ;
MUSIER, Libraire, Quai des Augustins ;
et les Marchands de nouveautés.

AVEC PERMISSION. 1786.

A MONSEIGNEUR,
MONSEIGNEUR
DE PONT,
INTENDANT
DANS LA GÉNÉRALITÉ DE METZ.

MONSEIGNEUR,

Vous êtes par votre Place, & encore plus par votre goût pour les Sciences & les

Arts, leur protecteur dans cette province; c'est à ce titre que vous avez daigné recevoir l'hommage de quelques Réflexions, que j'ai hasardées sur la Peinture & sur la Gravure. Une telle faveur dissipe les craintes que la timidité cherchoit à m'inspirer sur la foiblesse de mon Ouvrage,

& me permet de l'offrir au Public avec plus de confiance.

Je suis avec un très-profond respect,

MONSEIGNEUR,

Votre très-humble et très-obéissant Serviteur,
JOULLAIN fils ainé.

AVERTISSEMENT.

UN Amateur distingué, avec lequel j'eus plusieurs conversations sur les Arts en général, et sur le commerce immense que l'on en fait, me conseilla d'en former une petite brochure, qui, n'offrant au public qu'un détail laconique et assez varié en lui-même, parviendroit à lui plaire. Je m'y déterminai sans peine, n'ayant pas la prétention d'attacher une grande importance à des réflexions qui naissent naturellement pour tout le monde, du principe qui me les a suggérées. Si elles sont susceptibles d'intéresser, j'aurai recueilli alors le seul avantage que j'en desirois. Si, au contraire, elles ne

produisent point l'effet que je m'en promettois, je deviendrai plus réservé à l'avenir, et je n'abuserai plus de l'indulgence que l'on a ordinairement pour la jeunesse.

RÉFLEXIONS

SUR

LA PEINTURE ET LA GRAVURE,

ACCOMPAGNÉES

D'UNE COURTE DISSERTATION

SUR LE COMMERCE DE LA CURIOSITÉ.

DE LA PEINTURE.

DANS un royaume aussi florissant que la France, la protection des Rois, les lumieres des Ministres, le goût universellement répandu, a dû nécessairement donner aux arts, et principalement à la Peinture, une

A

émulation bien susceptible de la porter à ce haut degré de perfection, où elle étoit chez les Anciens.

François I, le restaurateur et le pere des arts, lui accorda une protection particuliere; il répandit ses largesses, non seulement sur les Peintres qu'il attira dans son royaume, mais encore on sait avec quelle générosité il paya les tableaux qu'il commanda à Raphaël. Le Rosso et André Del Sarte furent comblés de ses faveurs; ce Monarque reçut les derniers soupirs de Léonard de Vinci(1). Cependant, malgré cet encouragement, ces bienfaits, la Peinture disparut, pour ainsi dire, avec ces grands Maîtres.

Dans le siecle de Louis XIV, le Poussin la fit reparoître avec éclat.

(1) M. Menageot a représenté ce moment intéressant dans un tableau qui lui a été commandé pour le Roi.

Les le Sueur, les le Brun, les le Moine, illustrerent ce regne merveilleux et fécond en hommes célebres de tous les genres. Que ne fit point l'immortel Colbert pour perfectionner la Peinture? Que ne produisirent point ensuite le génie de la Nation, ses richesses immenses, les collections considérables de l'École d'Italie, amassées à grands frais par Louis XIV, par M. le Duc d'Orléans, Régent, et par des particuliers opulens? Il sembloit naturel d'espérer que tant de chefs-d'œuvre contribueroient à fomenter, à accroître même les heureuses dispositions de nos artistes modernes. Loin de diminuer les récompenses et les honneurs dus au mérite, la bienfaisance de nos Rois les a de plus en plus augmentés, en employant les meilleurs Peintres et les meilleurs Sculpteurs à la composition de tableaux et de statues, faits pour

laisser à la postérité les actions et les images des Hommes illustres qui ont honoré la France.

La Peinture, il est vrai, fut connue plus tard en France qu'en Italie et en Flandres; mais aussi y fixa-t-elle son séjour. En effet, son empire est universel. La Capitale renferme dans son sein plusieurs magnifiques cabinets formés de tableaux des trois Ecoles, et possédés par des amateurs riches et aimables, qui en font jouir le public, en lui en permettant la vue. Notre Ecole est composée de Peintres, dont la plus grande partie ne manque ni de talens, ni de génie; cependant nous sommes encore éloignés de la voir jouir de cette brillante réputation qui a fait voler jusqu'à nous les noms des Apelle, des Protogene, des Zeuxis, des Euxenidas, des Nicias, et de tant d'autres artistes immortels.

Il faut convenir que la grande différence de nos mœurs s'oppose à des progrès rapides dans l'étude du dessin ; mais aussi, n'est-il pas facile de s'appercevoir que la dissipation et la frivolité de nos Peintres, et en général de tous nos artistes, est un grand obstacle à leur perfection ?

Remontons pour un instant à l'état des arts chez les Anciens, et nous verrons que l'artiste, jaloux de sa gloire, travailloit long-temps et sans relâche à perfectionner des talens innés en lui : parvenu à ce rare mérite que sa persévérance lui avoit acquise, les distinctions et les richesses le récompensoient amplement de ses veilles ; ce n'étoit qu'à ses pinceaux ou à son ciseau que l'honneur étoit réservé de représenter les grands hommes (*a*). Chargé alors d'ouvrages

(*a*) Et j'approuve les soins du Monarque guerrier,

aussi flatteurs pour lui, puisqu'ils annonçoient une prédilection marquée, il s'efforçoit entièrement à y réunir toutes les beautés de son art, et à confirmer le jugement unanime que l'on avoit porté de lui.

La pratique des arts et des sciences ne souffre point de partage ; elle exige toutes nos facultés, et rejette la médiocrité avec laquelle elle ne peut s'allier. Tout homme n'est pas doué par la nature de ce génie qui l'éleve au-dessus de lui-même, et qui inspire le Peintre dans toutes ses compositions. Avec de la docilité et de l'application, on peut s'exercer dans beaucoup de parties ; mais il faut nécessairement être né pour la carriere que l'on suit, si l'on veut y ob-

Qui ne pouvoit souffrir qu'un artisan grossier
Entreprît de tracer, d'une main criminelle,
Un portrait réservé pour le pinceau d'Apelle.

(*Boileau.*)

tenir des récompenses et de la considération. La preuve de cette vérité est continuellement sous nos yeux.

L'étude veut une attention réfléchie, et une persévérance opiniâtre. Avec une conduite conforme à ces maximes, nos artistes se rapprocheroient davantage des Anciens. Ceux-ci, ayant l'imagination frappée des plus admirables proportions, possédoient davantage les ressources propres à développer les richesses de leur art. Ces exercices en vigueur à Rome, à Athenes, leur facilitoient des moyens sûrs de s'instruire, dont nous manquons maintenant, et qui ne produiroient plus d'ailleurs le même effet, puisqu'il est certain que la conformation des individus est généralement moins vigoureuse et moins réguliere dans ses beautés. Quelle est notre extase à la vue de ces statues précieuses! La pureté du dessin, la

beauté des contours, l'élégance des formes, rien n'échappe à l'œil, ce juge suprême de toutes les merveilles, qui saisit rapidement la différence des chefs-d'œuvre anciens et modernes.

La Sculpture antique atteste que les Grecs et les Romains avoient la connoissance la plus profonde du Dessin. Nous avons moins de notions sur leur mérite en Peinture, leurs ouvrages en ce genre ayant été détruits par le temps. Mais si tant de personnes éclairées sont enthousiastes de tout ce qui est émané des Anciens, ne seroit-ce pas ici l'occasion de dire qu'un objet pour lequel on est prévenu, fait perdre souvent à un autre objet un mérite que la prévention obscurcit? Un pareil aveuglement empêche, à coup sûr, de juger impartialement des productions des Modernes. Quoique notre maniere d'exister ressemble peu à celle des Grecs,

des Romains, nous n'en possédons pas moins qu'eux, cependant, cette intelligence parfaite, ce goût du vrai beau, ce génie créateur ; mais cet amour de la réputation, ce desir de l'admiration de nos compatriotes, cette noble envie de revivre dans les siecles futurs, ne nous animent point assez.

L'artiste, qui presque toujours se trouve à l'étroit, s'abandonne trop-tôt à l'impatience, à la précipitation, au dégoût : les difficultés de l'art, le desir de cimenter sa fortune, le chagrin de voir qu'il est encore ignoré, tout devient en lui un obstacle à cette persévérance, à cette tranquillité, à cet espoir, qui sont indispensables pour réussir. Malheur à lui, s'il ne cherche pas à surmonter ces différentes passions, et s'il n'attend pas avec confiance la récompense due à son activité!

Artistes, soyez persuadés que la fortune nuit souvent, pour ne pas dire toujours, à l'étude et aux progrès qui en sont les suites immédiates ; qu'il est impossible qu'avec un véritable mérite, vous restiez inconnus, et que, dès le moment où vos talens répandront votre nom, les distinctions, les honneurs et les richesses vous feront paroître avec succès dans un monde qui, par son estime, vous dédommagera des peines que vous aurez eues à élaguer les épines de la brillante carriere que vous suivrez avec éclat. L'on perd promptement à une pareille époque, le souvenir de la détresse, des chagrins, des rebutantes épreuves que l'on a essuyées. Consultez les Vernet, les Greuze, les David, les Lépicié.

« *Ce qui resserre quelquefois les* « *talens des Peintres*, dit M. de Voltaire, *et ce qui sembleroit devoir les*

« éteindre, c'est le goût académique ; « c'est la maniere qu'ils prennent d'a- « près ceux qui président à cet art ». Les éleves en effet contractent la maniere des maîtres dont ils reçoivent des leçons ; mais le seul moyen qui, avec le temps, pourroit la leur faire abandonner, pour les engager à voler de leurs propres aîles, est négligé par eux : je veux dire, l'étude attentive des chefs-d'œuvre dont l'Europe est remplie, l'imitation parfaite de la nature, ce grand maître qui instruit perpétuellement ceux qui y ont recours ; ce choix ingénieux des belles choses, cette harmonie qui dépend du mélange combiné des couleurs : voilà les grands modeles, les véritables Professeurs, et le moyen le plus sûr pour s'approprier toutes les manieres, sans être asservi à aucunes.

Le bonheur gît dans l'illusion ; les jouissances forment le bonheur ; les

arts procurent des jouissances multipliées : telle est la source du goût universel qu'ils inspirent. L'homme opulent, dont la langueur est réveillée par les beautés que lui présentent les arts, n'a pas balancé à se satisfaire, persuadé d'augmenter la somme de ses plaisirs. Le grand nombre de ceux que la fortune favorise, non moins susceptibles de connoissances et de passions, a bientôt disputé la possession de ce qui devoit plaire naturellement à plus d'un seul. Alors les productions des artistes, ambitionnées par plusieurs, n'ont pas tardé à être portées à des prix excessifs. Delà, cette espérance présomptueuse, qui, fondée sur le caprice bizarre, sur le goût souvent aveugle des amateurs, sur leur prodigalité, a précipité nos Peintres dans une insouciance et une inertie également condamnables, et les a arrêté au milieu d'une carriere
qu'ils

qu'ils suivoient avec honneur. Delà, cette multitude de Peintres, qui, sans avoir les mêmes talens, mais ayant les mêmes prétentions, ont fait circuler dans le commerce de la curiosité une quantité énorme de tableaux peu susceptibles de donner d'eux la moindre idée favorable.

Je conviens que dans le sein des grandes villes, où les arts sont aimés généralement, où les fortunes ne sont pas égales, où les goûts sont variés, chaque artiste peut avoir une aisance proportionnée à l'estime dont jouissent ses ouvrages : je crois même que cette circulation de tableaux est nécessaire pour en entretenir l'amour; mais cet espoir du gain, ce vil intérêt, en inspirant à la plus grande partie des Peintres une indifférence pour leur réputation, dangereuse, parce qu'elle se communique, cet espoir, cet intérêt, dis-je, ne sont-ils pas la

B

source de la décadence de notre Ecole? L'émulation a si peu de pouvoir, le goût du siecle domine tellement, le Dessin est si peu approfondi, nos jeunes Peintres sont si foibles, qu'à peine, depuis plusieurs années, a-t-on pu en trouver qui fussent dignes de faire le voyage de Rome. La seule pensée de l'emporter sur ses rivaux, d'être reconnu capable de mettre à profit un voyage honorable fait sous la protection de son Prince, les avantages qui par le travail en sont les suites naturelles, la faculté de se pénétrer entièrement des beautés en tout genre que renferme l'Italie, tant de motifs si puissans devroient aiguillonner un jeune artiste. Quoi! balancer entre une distinction glorieuse et des plaisirs frivoles! Ah, jeunesse inconsidérée! que de regrets vous vous préparez! Quels chagrins vous causera la perte d'un temps précieux, irréparable alors!

Ces exclamations paroîtront ridicules dans la bouche d'un jeune homme : mais, si l'on pouvoit imaginer le désespoir violent d'un ami intime que j'ai, les larmes abondantes que je lui ai vu répandre ; si l'on avoit eu lieu de se convaincre comme moi que la nature l'avoit doué de quelques dispositions qui se seroient développées insensiblement ; enfin, si l'on connoissoit tous ceux auxquels la négligence a fait subir un pareil sort, la vivacité de mes sentimens cesseroit d'étonner.

Dans le grand nombre de ceux qui se livrent à la Peinture, à peine en connoît-on la moitié, dont la moitié même encore ne s'éleve presque jamais au-dessus du médiocre. Chacun d'eux se fait illusion : c'est assez que dans la jeunesse il ait témoigné un goût un peu apparent, goût sur lequel cependant il est impossible de

rien décider : c'est assez qu'on lui ait donné quelques louanges, pour qu'il soit intimement certain que la Peinture est l'état qu'il doit embrasser. Le temps seul alors suffit pour le détromper, et lui prouver que cet art étoit étranger à ses véritables dispositions. Celui qui est né Peintre, décele de très-bonne heure un penchant invincible qui jette de plus fortes racines, à mesure qu'il avance en âge. Il marche à pas de géant dans une route que tant d'autres suivent en chancelant ; son nom est dans la bouche de tous ceux que les arts captivent, lorsque ses rivaux sont encore dans l'obscurité.

Aussi-tôt que les artistes se consacreront entièrement à l'étude du dessin, qu'ils donneront à leur main cette flexibilité, cette docilité nécessaire pour obéir à leur imagination ; aussi-tôt qu'ils sentiront l'importante

utilité d'un esprit cultivé, le triomphe de la Peinture françoise est assuré. La parfaite imitation des objets qui frappent les yeux, tel est le but du Peintre, c'est cette ressemblance qui unit la Peinture et la Poésie. L'une parle à l'œil dont elle subit l'examen ; l'autre remue le cœur par ses descriptions énergiques, *ut Pictura Poesis*. Mais l'imitation n'est pas la seule qualité qu'exige la Peinture ; on pourroit imiter parfaitement ce qui ne seroit nullement agréable. Alors il faut que l'artiste soit délicat dans le choix de ses sujets, qu'il y mette de l'expression, qu'il les marque au coin de son génie. La nature ne fournit que les détails ; l'ensemble de la composition appartient au Peintre. *Copier n'est rien, choisir est tout.* Le goût du vrai beau est difficile à acquérir ; mais avec lui le choix devient aisé. Or, pour acquérir ce goût, on ne sauroit nier

qu'une étude constante et un travail opiniâtre sont indispensables. Le discernement de l'homme, l'étude de ses affections particulieres, les impressions que lui font les objets qu'il étudie, voilà un autre moyen de former un choix, où l'on soit sûr de réussir ; car, si l'on se roidit contre son génie naturel, il n'en faut pas davantage pour échouer au milieu de son travail.

Qu'un amateur commande un tableau à un artiste, il est possible qu'il remplisse le but de celui qui l'emploie : ce qui est rare cependant, soit que celui-ci ait manqué de l'énergie suffisante, soit que le premier soit coupable d'inconstance ou d'un défaut de sincérité ; mais s'il réussit, il est incontestable que c'est uniquement le fruit de son génie, et non l'ascendant de l'amateur, qui le plus souvent seroit peu capable de l'exci-

ter. C'est peut-être, comme je le pense, le peu de délicatesse de certains curieux qui a affoibli le goût et les talens de nos artistes. Le besoin de jouir et la variété des jouissances dictent quelles especes de tableaux les Peintres doivent imaginer. Tout plaît du moment que l'artiste souscrit aux conditions de ces Mécenes capricieux et tyranniques : plus de considérations alors ; quelques fades éloges que reçoive le Peintre, il se trouve assimilé à l'artisan industrieux, que l'on contente avec l'appât d'un foible salaire. Parmi les amateurs, on le regarde comme un sujet dont on peut faire usage sans grands ménagemens ; opinion sans doute bien différente de celle que l'on attache à l'artiste célebre, comblé de faveurs et de distinctions, en même temps que ses productions sont payées généreusement.

Combien de Peintres aussi, qui, supérieurs dans un salon, sont inférieurs dans un autre! La cause de cette chûte dépend de leur vie dissipée. Plusieurs, honorés de la bienveillance du Roi, de la protection éclairée du Ministre qui préside aux arts, oubliant l'importance de l'ouvrage qui leur est confié, négligent de s'en occuper pendant une partie du temps précieux, à peine suffisant pour répondre dignement à l'opinion que l'on a conçue de leurs talens, et accélerent ensuite leurs travaux pour avoir fini à l'époque prescrite par l'usage. Que peut-on espérer alors d'un tableau étudié, dessiné et peint avec aussi peu de réflexion et dans un intervalle aussi court? Rarement, mais très-rarement un ouvrage exécuté avec promptitude approche-t-il de la perfection! Il n'est pas donné à tous les artistes de joindre, comme

Nicomaque, le talent le plus éminent avec la plus grande célérité. Nos Peintres sont d'autant plus coupables, qu'un nouveau principe d'émulation leur est offert, et qu'ils ne travaillent nullement à en profiter. Outre l'avantage inappréciable d'être choisi par le Roi, outre les sommes que sa Majesté accorde en pareil cas, outre la satisfaction que l'artiste éprouve d'être préféré aux autres Peintres de son genre, distinction qui dépose favorablement pour lui, il peut se livrer encore à l'espérance de voir ses talens immortalisés, ses ouvrages devant être exposés dans la galerie des Tuileries, à laquelle on travaille depuis quelques années, et qui sera un jour une des plus belles galeries de l'Europe. Il ne tient donc à tous que de soutenir l'espérance flatteuse qu'ils ont fait naître sur leur mérite, principalement, lors-

qu'ils ont tout à se promettre de l'enthousiasme d'un public éclairé, s'ils persévèrent; et tout à craindre de son indifférence, s'ils s'abandonnent à la dissipation et à la négligence.

Le Peintre, amoureux de sa profession, ne doit pas négliger un seul instant les moyens qui peuvent le distinguer, et le familiariser de plus en plus avec la pratique d'un art, dont tout homme a droit de s'honorer. Qu'il cultive les lettres; qu'il se pénètre de la lecture de l'histoire sacrée et profane, ancienne et moderne; qu'il puise les beautés de la fable; alors, l'imagination nourrie des traits les plus frappans, des actions les plus sublimes, des allégories les plus ingénieuses, que son pinceau en trace des images expressives, que la pureté de son dessin en offre les caractères particuliers, enfin que le charme de ses couleurs mariées avec

intelligence, complette l'admiration de l'homme vraiment amateur. Qu'il laisse à ces artistes médiocres, et entièrement indifférens sur l'opinion et le jugement de leurs compatriotes, le soin de décorer les boudoirs de leurs fades compositions. Le fracas de leur coloris peut en imposer à la petite maîtresse, mais ne séduira jamais l'homme d'un goût délicat. Celui qui asservit son génie, soit au déréglement de ses idées, soit à des volontés dictées par le caprice ou l'ignorance, qui le rétrécit par des occupations indignes des talens que la nature lui a accordés, celui-là, dis-je, rampera toujours dans la classe la plus obscure. Les ouvrages sérieux et réfléchis augmentent les connoissances; les bagatelles et la frivolité les diminuent insensiblement. La pratique dans tous les arts est le vrai moyen de ne pas être au-dessous de soi-

même. Le Peintre célebre conservé sa réputation ; et celui qui ne l'est pas encore, a de justes prétentions pour le devenir. Si nos artistes mettoient en exécution une vérité dont ils sont aussi pénétrés que moi-même, à coup sûr ils regagneroient sur une nation rivale, cette supériorité qu'ils ont perdue par leur faute.

Le luxe qui est le créateur des arts, en est souvent aussi le destructeur. L'ambition s'insinue dans le cœur de l'artiste, qui devroit n'en avoir d'autre que celle de briller dans son état. Les passions l'ont bientôt énervé ; la volupté, en l'avilissant, ne lui laisse d'autre soin que celui de son intérêt. Pour suffire à des dépenses extravagantes, à un ton déplacé, il devient souple, et ses talens ne tardent pas à se plier de même aux desirs de tous ceux qui veulent bien l'occuper. Pressé de toucher alors

alors le fruit de ses mercénaires occupations, il néglige entièrement une étude laborieuse, incompatible avec le germe des passions désordonnées. La présomption se joint encore à tant de défauts, si l'on fait usage de ses foibles talens. Il multiplie ses productions, sans y mettre cette attention réfléchie, qui eut assuré la durée de son regne. Heureux, s'il pourvoit à des besoins qui ne tarderoient pas à l'assaillir, et s'il profite d'une mode qu'une autre éclipse rapidement pour être éclipsée à son tour.

Dans tous les ouvrages qui sont susceptibles de perfection, on ne sauroit y apporter trop de soin. Zeuxis, auquel on reprochoit sa lenteur, répondit, *qu'à la vérité il étoit long-temps à peindre, mais aussi qu'il peignoit pour long-temps.* En effet, sans une application soutenue, et un amour

incroyable de son art, est-il possible d'y exceller? Et cette maxime convenable à tous les artistes, *nulla dies sine linea*, n'est-elle pas la preuve la plus convaincante que la perfection ne peut s'acquérir, si l'on ne se livre tout entier au genre de travail que l'on a adopté?

DE LA GRAVURE.

L'ORIGINE de la Gravure sur cuivre est fort indécise; cependant, suivant différens auteurs, elle est attribuée à un Orfevre de Florence (*Masso Finiguerra*) qui vivoit en 1460. Comme il avoit coutume de faire une empreinte de terre de tout ce qu'il gravoit sur l'argent pour émailler, au moment qu'il jettoit dans ce moule de terre du soufre fondu, il s'apperçut que ces dernieres emprein-

tes étant frottées d'huile et de noir de fumée, représentoient les traits qui étoient gravés sur l'argent. Il trouva dans la suite le moyen d'exprimer les mêmes figures sur du papier, en l'humectant, et en passant un rouleau très-uni sur l'empreinte. Ce qui lui réussit tellement, que ses figures paroissoient imprimées et comme dessinées avec la plume. Cet essai donna l'être à la Gravure, foible entre ses mains, puisque les arts sortoient à peine des ténebres épaisses où l'ignorance les avoit laissés près de mille ans ensevelis.

Depuis le moment de cette découverte admirable, la Gravure fit des progrès rapides, et parvint enfin au degré de perfection auquel elle est portée maintenant; il est facile de s'en convaincre par l'apperçu des Graveurs les plus célebres, et les plus connus des trois Ecoles, que j'ai placés à la

fin de cet article. Pour le rendre plus intéressant, j'ai donné un petit précis de la vie de quelques-uns de ces artistes et j'ai indiqué leurs estampes les plus capitales.

J'aurois sans doute pu composer de cette seule partie un ou plusieurs volumes; mais, outre que je n'ai pas voulu entrer dans des détails qui sont étrangers à cette courte dissertation, mon unique but ne consiste qu'à donner à un amateur les notions les plus nécessaires sur l'histoire de la Gravure.

La Gravure est l'imitation parfaite des objets qui se présentent à nos yeux; c'est en cela qu'elle peut être comparée à la Peinture, à laquelle il manque un avantage bien grand dont la premiere est en droit de faire jouir tout amateur, je veux dire, le don de se reproduire à l'infini.

La Gravure exige autant que la

Peinture une étude sérieuse du dessin; et elle plaît beaucoup moins, lorsque cette partie essentielle y est négligée. En effet, si la noblesse de la composition, le charme et l'harmonie des couleurs rendent l'œil moins sévere à l'égard du dessin dans un tableau, ces moyens puissans n'existant pas dans la Gravure, les fautes contre la pureté et la correction du dessin y choquent davantage. Supposant ensuite dans un Graveur la même application que dans le Peintre, les mêmes connoissances, la même habitude du dessin, sa tâche pour cela n'en est pas remplie. Il faut qu'il évite la sécheresse autant que la dureté dans son travail; qu'il sache varier les objets qu'il copie, et que la maniere dont il les traite ne soit pas uniforme; qu'elle serve à les faire reconnoître aisément; qu'il s'étudie à faire valoir par des jours et

des ombres adroitement ménagées les différens plans qui composent le sujet dont il s'occupe; enfin, que sa main docile obéisse à son gré, et lui applanisse les difficultés nombreuses d'un art qui ne souffre pas de médiocrité.

Trois siecles ont suffi pour amener la Gravure au point de jouir d'une réputation également brillante dans les trois Ecoles. Ce n'est, à la vérité, que depuis plusieurs années qu'elle a fait naître ce goût universel qui la rend les délices de toutes les nations. La cause en est établie sur les besoins des hommes. Les jouissances, comme nous l'avons dit plus haut, sont les fondemens de notre bonheur. Or, les arts, multipliant les jouissances, sont devenus un besoin impérieux par la privation duquel ce bonheur seroit interrompu. Peut-il exister un plaisir plus agréa-

ble, plus noble, plus tranquille, plus convenable aux bonnes mœurs, que celui qui satisfait également et le cœur et les yeux ? C'est particulièrement dans le sein des grandes villes que l'on s'apperçoit facilement combien l'homme retire d'avantages solides du commerce des arts. La société qu'ils civilisent, en reçoit de nouveaux charmes, et le commerce général dont ils étendent les branches, en tire un nouveau soutien. La Gravure supplée à l'inégalité des fortunes en satisfaisant les amateurs de toutes les classes. Les Souverains, les grands, les hommes opulens, possedent les tableaux, et le public en jouit à son tour par une imitation exacte, et acquise à peu de frais.

Je me laisserois aller à des répétitions ennuyeuses, si je remettois sous les yeux les réflexions que j'ai déja faites dans le chapitre précédent,

et si j'attribuois la médiocrité de la plus grande partie des Graveurs aux causes qui font naître celle de la plupart des Peintres. La délicatesse et le respect que l'on doit à tous les hommes, sur-tout à ceux qui existent encore, m'imposent silence sur ce qu'il y auroit à dire; mais ce silence n'en est pas un pour tout le monde, et on devine assez jusqu'à quel point on pourroit augmenter cette matiere.

Qu'il me soit permis, cependant, de faire une question. Pourquoi un *West*, une *Angelica Kauffmann*, un *Cypriani*, &c., dans la Peinture; un *Woolett*, un *Green*, un *Earlom*, un *Bartolozzi*, un *Porporati*, &c. &c. &c. dans la Gravure, sont-ils si supérieurs aux artistes de notre Ecole? Pourquoi nos Estampes nationales, telles que la Mort de Turenne, celle du Chevalier d'Assas, le Roi récom-

pensant Boussard, ces allégories sur le regne glorieux d'un Monarque bienfaisant, d'un Monarque qui protege les arts d'une maniere particuliere, sont-elles si inférieures à celles de la Mort du Général Wolff, du Combat de la Hogue, de Guillaume Penn, &c.? *improbus labor omnia vincit.* Il est simple de croire que ceux qui consacrent leurs veilles à l'étude des arts, retirent un avantage considérable des chefs-d'œuvre qu'ils enfantent. Aussi l'Angleterre a-t-elle peu de peine à enlever nos suffrages et notre argent: il s'en faut de beaucoup que nous en puissions dire de même.

NOTICE

DES

PRINCIPAUX GRAVEURS

DES TROIS ÉCOLES,

DEPUIS L'ORIGINE DE LA GRAVURE,

EN 1460.

ALBERT DURER, né à Nuremberg en 1470, et mort dans cette même ville en 1528, Peintre et Graveur, jetta les fondemens de l'Ecole allemande. Ses Gravures sont d'un fini précieux. Les principales sont: Adam et Eve, la Mélancolie, Pandore, l'Enfant Prodigue; la Passion de N. S. en trente-six pieces, divers Portraits, &c.

ALDEGRAF (son éleve) mit le même soin dans ses Gravures. On dis-

tingue l'Histoire d'Adam, les Vertus, les Vices, Tarquin et Lucrece, plusieurs Portraits, &c.

ALIAMET a gravé de fort bonnes Estampes d'après différens Maîtres des trois Ecoles, principalement d'après Berghem, Vernet, &c.

AQUILA a gravé, d'après Raphaël et autres, de beaux Sujets d'Histoire.

AUDRAN (les). GÉRARD AUDRAN le plus connu, a beaucoup gravé d'après le Poussin, le Brun, Mignard, &c. On doit principalement considérer ses Batailles d'Alexandre, d'après le Brun.

BALECHOU, Graveur moderne très-célebre; il a fait plusieurs Portraits dont celui du Roi de Pologne, *qu'il faut avoir avant la qualité de Chevalier de Saint-Michel, immédiatement après le nom de H. Rigaud;* Sainte Génevieve, d'après Vanloo, *avant les raies sur l'écriture;* le Cal-

me et la Tempête, *avant les raies et les adresses*, les Baigneuses, &c. &c.

BARTOLI (P. S.) a gravé différentes pieces d'après Raphaël, Jules Romain, &c.; on distingue de lui plusieurs ouvrages sur les Antiquités de Rome, la Colonne Trajane, la Colonne Antonine, &c.

BARTOLOZZI, artiste du plus grand mérite. Le public est trop éclairé sur les ouvrages qui sortent de ses mains, pour que j'aie la moindre chose à en dire.

BAS (J. P. LE) a beaucoup gravé d'après Berghem, Wouvermans, Van Falens, Teniers, Vernet, &c.; on remarque entr'autres la suite des Ports de France, qu'il a gravée conjointement avec M. Cochin; les Miseres de la Guerre, l'Enfant Prodigue; les Œuvres de Miséricorde, les grandes Fêtes et Réjouissances Flamandes, &c. Cet artiste célebre

en

en a formé beaucoup d'autres qui lui font honneur.

BEAUVARLET, Graveur fort en réputation. Ses morceaux les plus connus sont: la Conversation et la Lecture Espagnole, *fort rares à trouver avant la lettre, et que l'on paye de cent écus à quinze louis;* sa nouvelle suite d'Esther, Télémaque dans l'Isle de Calipso, &c.

BELLE (Etienne LA). Toutes ses Gravures sont remplies d'esprit et de finesse; son œuvre est très-considérable; M. Jombert en a publié un catalogue. Les pieces principales sont: le Reposoir, Saint Prosper, le Pont-neuf, *qu'il faut avoir avant la girouette sur le clocher de Saint-Germain-l'Auxerrois;* plusieurs Paysages, Tournois, Chasses, &c.

BERWICK, Graveur actuellement vivant, dont les talens font concevoir les plus hautes espérances.

BLOEMAERT (les) ont gravé d'après Raphaël, le Titien, le Correge, le Carrache, &c.; Corneille est le plus estimé. On distingue de lui : la grande Adoration des Bergers, d'après Raphaël; la Vierge dite aux lunettes, Tabite, d'après le Guerchin, *estampe rare*, &c.

BOLDINI BACCIO, éleve de Masso Finiguerra, augmenta de bien peu les progrès de la Gravure. Il étoit Orfevre à Florence, et Finiguerra lui avoit communiqué son secret.

BOLSWERT (les) excellens Graveurs de l'Ecole de Rubens; ils multiplierent les images des chefs-d'œuvre de ce grand artiste par leurs belles estampes. Les principales sont : le Serpent d'airain, le Jugement de Salomon, l'Adoration des Rois, le Repas d'Hérode, la Résurrection du Lazare, la Cene, différens sujets de Vierges, la Conversion de Saint

Paul, le grand Christ à la lance, la Résurrection de N. S., l'Assomption, Chasses aux lions, &c., Paysages, &c., d'après Vandyck; le grand Couronnement d'épines, *estampe capitale*, Elévation de la Croix, le Christ dit à l'éponge, la Vierge à la danse des Anges, &c.

BRY (Théodore DE), Graveur très-précieux qui a fait plusieurs petites pieces parmi lesquelles on distingue l'Age d'or, le Bal de Venise, le Triomphe de Bacchus, la Fontaine de Jouvence, le Triomphe de la Mort, différens Ornemens, Armoiries, &c.

CALLOT (J.), Graveur célebre, dont l'œuvre est très-considérable; ses estampes sont d'une finesse et d'une perfection incroyables. On remarque la Tentation de Saint Antoine, *qu'il faut avoir avant les rosettes dans les Armoiries*, le Jeu

de boules, les Foires de Florence et de Nancy, les Saints de l'année, les Miseres de la guerre, différens Sujets sacrés et profanes, Paysages, Caricatures, &c.

Cars (Laurent), Graveur distingué, dont les morceaux les plus estimés sont: Hercule et Omphale, Persée et Andromede, Femme au bain, &c., d'après le Moine; le Mariage de la Vierge, d'après Vanloo; la suite des Comédies de Moliere, d'après Boucher, &c.

Choffard (P. P.), habile Graveur actuellement vivant. On a de lui plusieurs jolies Estampes, d'après Beaudouin, Lavreince, Freudeberg, &c.; plusieurs Vignettes, Fleurons, Culs-de-lampe pour différens ouvrages de Littérature, &c.

Clerc (Sebastien le); il n'est point de Graveurs dont l'œuvre soit aussi considérable que celui de cet ar-

tiste célebre. M. Jombert en a donné un catalogue très-détaillé en deux volumes in-8°. Le double avantage des Gravures de le Clerc, c'est de réunir l'invention à la perfection. Ses principales pieces sont: l'Entrée d'Alexandre dans Babilone, et l'Académie des Sciences, la Multiplication des Pains, les Batailles d'Alexandre, les Vignettes pour l'Histoire de la Maison de Lorraine, la Passion en trente-six pieces, l'Apotheose d'Isis, plusieurs Paysages, &c.

COCHIN (C. N.), Dessinateur et Graveur du premier mérite, également connu dans ces deux parties. Son œuvre est composé d'une grande quantité de morceaux qui font honneur à son génie, et parmi lesquels on peut citer, le Regne métallique de Louis XV, nombre de Vignettes pour décorer différens ouvrages de

Littérature, Romans, Histoire, &c., beaucoup de Portraits, &c.; il a gravé, conjointement avec J. P. le Bas, la suite des Ports de Mer de France, d'après J. Vernet.

DANZEL, très-connu par sa belle Estampe de Callirhoé, d'après Fragonard ; *il faut l'avoir avant les rouleaux.*

DEMARTEAU. On a l'obligation à cet artiste d'une nombreuse suite d'Estampes gravées supérieurement dans la maniere du crayon, d'après des morceaux choisis des Peintres des trois Ecoles, et propres à former les jeunes gens qui se livrent au Dessin.

DREVET (les), Graveurs célebres, parmi lesquels on distingue P. Drevet, dont les principales Gravures sont : la Présentation au Temple, d'après Boullongne ; Rébecca, d'après Coypel; Adam et Eve, Sacri-

fice d'Abraham, l'Annonciation, &c., plusieurs beaux Portraits. On doit considérer sur-tout celui de Bossuet, *qu'il faut avoir avant les doubles tailles sur le haut du fauteuil*, Louis XIV en pied, Louis XV *id*, Adrienne le Couvreur, (avant l'*e* au mot modele), &c.

DUCHANGE, connu par ses belles Estampes, d'après Jouvenet, dont les Tableaux sont à Saint-Martin-des-Champs.

EARLOM, Graveur Anglois d'un rare mérite ; ses principales Estampes en maniere noire, sont : Agrippine portant les cendres de Germanicus, Betsabée, le Pot de fleurs et son Pendant, la Forge, la grande Chasse, d'après Rubens ; le Moulin à eau, les Avares, Angélique et Médor, &c.

EDELINCK (G.). Cet artiste est trop connu pour en faire aucun élo-

ge; il a gravé de beaux Sujets et une grande quantité de Portraits, la Sainte Famille, d'après Raphaël, dont le Tableau est chez le Roi, *il faut l'avoir avant les armes de Colbert*; la Madelaine d'après le Brun, dont le Tableau est aux Carmelites, *il faut l'avoir avant la Lettre et la Bordure*; Combat de Cavaliers, Louis XIV, Nathanaël Dilgerus, *rare*, Dryden, Keller, la suite des Portraits des Hommes illustres, de Perrault, Statues du Cabinet du Roi, &c. &c.

FLIPART (J. J.); le Paralitique et l'Accordée, d'après J. B. Greuze, assureront toujours à ce Graveur un rang distingué. Le premier Tableau appartient à l'Impératrice de Russie, et le Roi a le second.

GOLTZIUS (Henri) a beaucoup gravé; son burin est ferme et correct; son œuvre est considérable; ses

principaux sujets sont: les Métamorphoses d'Ovide, les Muses, les Vertus, le Chien dit de Goltzius, (*rare et cher*), les Péchés capitaux, les Soldats, plusieurs sujets de Fable, Histoire, Portraits dont celui de Henri IV et de Sully, &c. Il a aussi gravé en bois.

GREEN, Graveur Anglois très-estimé, dont les pieces capitales sont: Départ de Régulus, Serment d'Annibal, la Mort du Chevalier Bayard, celle d'Epaminondas, celle de Jules-César, Agrippine, Estampe en hauteur, &c. &c.

HOLLAR (W.), né à Prague en 1607, a gravé, d'après le Correge, Salviati, Holbein, L. de Vinci, Alb. Durer, Elsheimer, J. Romain, &c., beaucoup de Portraits d'après Vandyck, des Paysages, des Oiseaux, des Animaux, des Marines, &c., des modes de différentes Nations, &c.

On distingue de lui, la Cathédrale d'Anvers, les Manchons, le Lievre, &c.

Lucas de Leide, né en 1494, et mort en 1533, fut le rival et l'ami d'Albert Durer; il peut être regardé comme le Fondateur de l'Ecole Hollandoise. Il a gravé plusieurs Estampes, dont les principales sont: Abraham et les Anges, Samson et Dalila, le Triomphe de Mardochée, Esther et Assuerus, l'Enfant Prodigue, la grande et petite Passion, J. C. présenté au Peuple, le Calvaire, la Conversion de Saint Paul, la Danse de la Madelaine, la Tentation de Saint Antoine, plusieurs Portraits, l'Espiegle, *piece rarissime*, &c. &c.

Marc-Antoine (R.), natif de Bologne, florissoit au commencement du seizieme siecle; il essaya ses forces avec succès contre Albert Du-

rer, se mit à copier la Passion que ce Maître avoit donnée en trente-six morceaux, et grava sur ses planches, ainsi que lui, A. B.: tous les connoisseurs s'y trompèrent, et Albert Durer fit un voyage à Rome pour porter au Pape ses plaintes contre son rival. Marc-Antoine devint le Graveur favori de Raphaël; il grava aussi les Estampes qui furent mises au-devant des sonnets infames de l'Arétin. Les pieces principales de cet artiste, sont : la Cene, le Massacre des Innocens, la Vierge à la longue cuisse, les cinq Saints, le Martyre de Saint Laurent, Sainte Cécile dite au Collier, l'Ecole d'Athenes et son Pendant, les Grimpeurs, la Carcasse, les Amours des Dieux, l'Histoire de Psyché, la Cassolette, plusieurs sujets allégoriques, &c. &c.

MANTEIGNE (André), né en 1451,

près de Padoue, gardoit des moutons; au-lieu de veiller à son troupeau, il s'amusoit à le dessiner : un Peintre le vit, le prit chez lui, l'éleva, l'adopta pour son fils, et l'institua son héritier. Jacques Bellin, enchanté de son caractere et de ses talens, lui donna sa fille en mariage. Le Duc de Mantoue combla Manteigne de bienfaits et d'honneurs; il le créa Chevalier en reconnoissance de son excellent Tableau, connu sous le nom du Triomphe de J. César. Auden Aerd a gravé dans la maniere du clair obscur en neuf feuilles, ce chef-d'œuvre du pinceau de Manteigne. Celui-ci s'est couvert de gloire par la perfection de la Gravure au burin. Il grava lui-même plusieurs Sujets sacrés et profanes sur des planches d'étain, d'après ses propres dessins. Il mourut en 1517, âgé de soixante-six ans. MARTINASIE

MARTINASIE connu par son Pere de Famille, d'après Greuze.

MARTINI, artiste de mérite, actuellement vivant, dont on connoît le Siege de Veïes et Pendant, d'après M. Pajou; plusieurs Gravures pour la suite des Costumes du dix-septieme siecle, &c.

MASSON (Antoine), Graveur célebre. On prétend qu'il s'étoit fait une maniere de graver toute particuliere; et qu'au-lieu de faire agir la main sur la planche, comme c'est l'ordinaire, pour conduire le burin selon la forme du trait que l'on veut y exprimer, il tenoit au contraire sa main droite fixe, et avec la main gauche il faisoit agir la planche suivant le sens que la taille exigeoit. Ses Pieces principales sont: les Pélerins d'Emmaüs, *estampe très-capitale et très-estimée*, les Portraits du Comte d'Harcourt, de Brisacier, de Marin, Dupuis, &c.

Masso Finiguerra, Inventeur de la Gravure, vers l'an 1460. On connoît de lui les Figures pour le Poëme de l'Enfer, par le Dante, dix pieces ; les Prophêtes, en vingt-une pieces ; les Sybilles, en douze pieces : *ces différentes suites ont été vendues chez M. Bourlat, 501 liv.*

Mellan (Claude) a gravé beaucoup de Portraits, Sujets, Statues, Theses et Vignettes. On distingue entr'autres, Saint-Pierre Nolasque, *piece rare* ; une Sainte Face faite d'un seul trait qui prend à l'extrémité du nez, et qui va toujours en s'arrondissant. Les tailles renforcées avec art, forment les yeux, le nez, la bouche, la couronne d'épines, &c. Mellan a excellé dans ce genre de Gravure.

Moreau (le jeune), actuellement vivant, Dessinateur du Cabinet du Roi, artiste de la premiere dis-

tinction, connu par un grand nombre d'ouvrages faits pour orner l'Histoire de France, les Œuvres de J. J. Rousseau, Voltaire, Moliere, &c., par le Sacre de Louis XVI, par une suite très-intéressante des Costumes de notre siecle, &c.

MULER (J. G.), Graveur vivant, et qui annonce les plus grands talens.

NANTEUIL (Robert) a gravé quelques Sujets, et beaucoup de très-beaux Portraits, dont les principaux sont : le Cardinal de Richelieu, le Cardinal Mazarin, Louis XIV, le Maréchal de Turenne, l'Avocat de Hollande, Pompone de Bellievre, Loret, la Mothe, le Vayer, &c.; il étoit aussi habile Peintre et Dessinateur que bon Graveur.

PICART (Bernard). Son œuvre est très-considérable. Il a beaucoup travaillé pour différens ouvrages de Littérature et autres; il avoit un bu-

rin aimable. On estime de lui le massacre des Innocens, *avant la couronne sur la tête d'Hérode*, la Reine Zénobie au char d'Aurélien, Coriolan, la Minerve, &c. &c.

POILLY (les) ont gravé d'après Raphaël, le Guide, le Bourdon, le Poussin, le Brun, Mignard, Champagne, &c. On distingue l'Adoration des Bergers, d'après le Guide, *il faut l'avoir avant les anges*; la Vierge au silence, d'après le Brun; Saint Charles donnant la Communion, d'après Mignard, &c.

PONTIUS (Paul), Graveur distingué de l'Ecole de Rubens. Ses principales Estampes sont l'Adoration des Bergers, la présentation au Temple, le massacre des Innocens, le Tombeau de Rubens, le Portement de Croix, le Christ dit aux coups de poing, la Pentecôte, Thomiris, *estampe rare et chere*,

et différens autres morceaux, d'après Vandyck.

Porporati. On connoît généralement ses talens; sa réputation est bien établie, et ses Estampes bien accueillies. On remarque Suzanne, d'après Santerre, pour sa réception à l'Académie royale de Peinture, *il faut l'avoir avant les mots pour sa réception*, &c.; la Mort d'Abel, Agar renvoyé, *avec la faute gavée, au lieu de gravée*; le Coucher, Tancrede et Clorinde, &c.

Prevost, artiste de mérite, actuellement vivant. Il a beaucoup gravé, et ses ouvrages sont traités avec goût. Outre beaucoup de Vignettes, Fleurons, &c., il a fait une Estampe allégorique, d'après M. Cochin, pour le frontispice de l'Encyclopédie.

Roullet. On distingue dans le grand nombre de ses Gravures, le

grand Christ mort, d'après le Carrache; les trois Maries au tombeau, la Vierge dite au raisin, d'après Mignard; plusieurs Portraits, Theses, Vignettes, &c. &c.

RYLAND, artiste anglois, dont la catastrophe malheureuse fait davantage regretter les talens. Il a beaucoup gravé, d'après Cypriani, Ang. Kauffmann, &c.; et toutes ses Estampes font les délices des amateurs.

SADELER (les). GILLES SADELER, neveu de Jean et Raphaël, les surpassa par le dessin et la netteté de son travail. Les Empereurs Rodolphe II, Mathias et Ferdinand II se l'attacherent par leurs bienfaits. L'œuvre de ces Maîtres est très-considérable, et consiste en Sujets sacrés, profanes, Paysages, Portraits, &c.

SCHMIDT a gravé de très-beaux Por-

traits, parmi lesquels on distingue le Comte d'Evreux, d'après Rigaud, M. de Saint-Albin, Archevêque de Cambray, Silva, Mignard, de la Tour et autres.

SCORODOMOFF, Graveur anglois, connu par des charmantes Estampes, d'après Ang. Kauffmann, Cypriani, &c.; la plus considérable est Diane et Actéon, d'après C. Maratte.

SMITH (les). J. SMITH est le plus célebre. On connoît de lui les Estampes suivantes, gravées en maniere noire : la Sainte Famille, d'après C. Maratte; Agar dans le désert, la Vierge de Schidon, celle d'après le Baroche, les deux Madelaines à la lampe et au chardon, la Vénus à la coquille, d'après le Correge; les Amours des Dieux, d'après le Titien; Tarquin et Lucrece, le Tombeau de la Reine Marie, &c.

Spierre a gravé, d'après le Correge, P. de Cortonne, le Cavalier Bernin, Ciroferi, &c. On distingue entr'autres pieces, la Vierge alaitant l'Enfant Jesus, d'après le Correge, *estampe rarissime vendue chez M. Mariette, 500 liv.*

Strange (Robert), Graveur anglois, actuellement vivant. Son œuvre est assez considérable. Les principales pieces sont : Vénus servie par les Graces, d'après le Guide ; Vénus et Danaé, d'après le Titien ; Vénus bandant les yeux à l'Amour, d'après le Guerchin ; le portrait de Charles I, d'après Vandyck, dont le tableau est chez le Roi, &c.

Vivares, Graveur anglois, dont on a de très-beaux Paysages, d'après Cl. Lorrain, Berghem, Patel, Panini, G. Poussin, &c.

Vorsterman, artiste célebre de l'Ecole de Rubens, dont les princi-

pales Gravures sont : Suzanne et les Vieillards, Job sur le fumier, la Nativité, Adoration des Rois, celle des Bergers, le Retour d'Egypte, la Pêche miraculeuse, différens sujets de Vierges, la Descente de Croix d'Anvers, le Combat des Amazones, la Bataille des Paysans, différens Portraits; et d'après Vandyck, J. C. descendu de la Croix; Sujets de Saints, Portraits, &c.

WILLE (J. G.), Graveur distingué, actuellement vivant. Il est un de ceux auxquels la Gravure doit sa perfection. Il est rare de trouver un burin aussi mâle sans dureté, et un dessin aussi expressif. Son œuvre est fort étendu, et composé de belles Estampes dont nous indiquerons le Concert de Famille, l'Instruction Paternelle, d'après Terburg; la Mort de Cléopatre, d'après Netscher; les Offres réciproques, les Musiciens

ambulans, Agar présenté à Abraham, d'après Diétricy; la Mort de Marc-Antoine, d'après P. Batoni; plusieurs Portraits, dont M. de la Vrilliere, M. de Marigny, M. Massé, &c. &c.

WISCHER (les). CORNEILLE est celui dont les Estampes sont les plus rares et les plus estimées. Les principales sont : Achille reconnu, d'après Rubens; le Couronnement de la Reine de Suede, et la Bénédiction du lit nuptial, le Violonneur, d'après Ostade; les Patineurs, la Fricasseuse, le Chat à la serviette, *rarissime*, la Mort aux Rats, la Bohémienne, les Portraits de Ryck, de Bouma et Scriverius; celui de Deonyszoon ou l'Homme au pistolet, *rare*, Copenol, Vondel, Ruyter, Vanderhulst, l'Antiquaire, &c.

WOOLETT, Graveur anglois du plus grand mérite. Il a gravé entr'autres

morceaux, la Mort du Général Wolff, le Combat de la Hogue, Macbeth, Céladon et Amélie, Ceix et Alcyone, Phaëton, Niobé, &c. Ces superbes Estampes sont des témoignages authentiques de ses talens. On distingue encore de lui Diane au bain, la Rencontre de Jacob et de Laban, le Portrait de Georges III, Roi d'Angleterre, &c.

A l'inspection de ce court détail des principaux Graveurs des trois Ecoles, on est persuadé des avantages précieux que l'on retire de la perfection d'un art aussi utile et aussi aimable. Si, parmi tant de connoissances, les Anciens eussent possédé celle de la Gravure, nous ne serions pas privés des richesses dans tous les genres que la faulx du temps a moissonnées, et desquelles nous nous formons une idée merveilleuse par les morceaux

admirables et les beaux monumens qui nous restent d'eux, et qui, heureusement encore, ont en partie échappé aux ravages des siecles. A coup sûr, le moindre avantage que nous en eussions retiré, eût été de nous perfectionner beaucoup plutôt dans la pratique d'un art qui nous eût offert des modeles.

Pour flatter le goût, et satisfaire la curiosité des amateurs, je joins ici quelques détails puisés dans l'Encyclopédie, sur les différentes Gravures, et sur la maniere dont elles se forment.

GRAVURE A L'EAU-FORTE.

CE genre de Gravure est propre à l'artiste et à l'amateur, en ce qu'il réunit la facilité et la promptitude.

Le cuivre dont on se sert pour la Gravure des estampes, doit être rouge.

ge. Ce choix est fondé sur ce que le cuivre jaune est communément aigre, que sa substance n'est pas égale, qu'il s'y trouve des pailles, et que ces défauts sont des obstacles qui s'opposent à la beauté des ouvrages auxquels on le destineroit. Le cuivre rouge qui a les qualités les plus propres à la Gravure, doit être plein, ferme et liant. Il faut le faire préparer ensuite pour l'usage que l'on en veut faire. Les Chaudronniers l'applanissent, le coupent, le polissent; mais il est essentiel que les Graveurs connoissent eux-mêmes ces préparations; je ne parlerai que de la derniere, c'est d'être bruni. On se sert pour cela d'un instrument qu'on nomme *Brunissoir*. Cet instrument est d'acier: l'endroit par où l'on s'en sert pour donner le lustre à une planche, est extrêmement poli; il a à-peu-près la forme d'un cœur. Après avoir répandu quel-

ques gouttes d'huile sur le cuivre, on le passe diagonalement sur toute la planche, en appuyant un peu fortement la main. Par cette derniere opération, on parvient à donner à la planche de cuivre, un poli pareil à celui d'une glace de miroir.

Pour parvenir à faire usage de l'eau-forte, il faut couvrir la planche d'un vernis dont il y a deux especes ; savoir, *le vernis dur* et *le vernis mou*. Les Graveurs en taille-douce ont différentes recettes pour la composition de ces vernis.

Avant que d'appliquer le vernis sur la planche, il faut ôter avec soin de sa surface la moindre impression grasse qui pourroit s'y rencontrer : pour cela, on la frotte avec une mie de pain, un linge sec, ou bien avec un peu de blanc d'Espagne mis en poudre, et un morceau de peau. On doit sur-tout ne pas passer les doigts

et la main sur le poli du cuivre, lorsqu'on est sur le point d'appliquer le vernis. Pour l'appliquer sur la planche, on l'expose sur un réchaud dans lequel on fait un feu médiocre ; lorsque le cuivre est un peu échauffé, on le retire, et on y applique le vernis avec une petite plume, un petit baton ou une paille ; on pose ce vernis sur la planche en assez d'endroits, pour qu'on puisse ensuite l'étendre partout, et l'en couvrir par le moyen de quelques tampons faits avec de petits morceaux de taffetas neuf, dans lesquels on renferme du coton, qui doit être neuf aussi.

Cette opération étant faite, il faut noircir le vernis, pour qu'il soit plus facile d'appercevoir les traits qu'on y formera ensuite avec les instrumens qui servent à graver. Pour noircir le vernis, on se sert de plusieurs bouts de bougie jaune que l'on rassemble,

afin qu'étant allumés, il en résulte une fumée grasse et épaisse. Cela fait, on attache au bord de la planche plusieurs étaux, selon sa grandeur; ces étaux, qui, pour la plus grande commodité, peuvent avoir des manches de fer propres à les tenir, donnent la facilité d'exposer tel côté de la planche que l'on veut à la fumée des bougies. Pour donner au vernis ainsi noirci, le degré de consistance convenable, on allume une quantité de charbons proportionnée à la grandeur de la planche; on forme avec ces charbons, dans un endroit à l'abri de la poussiere, un brasier plus large et plus long que la planche; on expose la planche sur ce brasier, à l'aide de deux petits chenets faits exprès, ou de deux étaux avec lesquels on la tient suspendue à quelques pouces du feu par le côté qui n'est pas vernissé. Lorsqu'après l'espace de quelques

minutes, on voit la planche jetter de la fumée, on se prépare à la retirer ; et pour ne pas risquer de le faire trop tard, ce qui arriveroit, si l'on attendoit qu'elle ne rendît plus de fumée, on éprouve, en touchant le vernis avec un petit baton, s'il résiste ou s'il cede au petit frottement qu'on lui fait ; s'il s'attache au baton, et s'il quitte le cuivre, il n'est pas encore durci ; s'il fait résistance et s'il ne s'attache point au baton, il faut le retirer : alors le vernis dur est dans son degré de perfection.

A l'égard du *vernis mou*, on en forme de petites boules, que l'on enveloppe dans du taffetas, pour servir comme nous allons le dire : on tient, au moyen d'un étau, la planche de cuivre sur un réchaud dans lequel il y a un feu médiocre ; on lui donne une chaleur modérée, et passant alors le morceau de taffetas, dans le-

quel est enfermée la boule de vernis, sur la planche, en divers sens, la chaleur fait fondre doucement le vernis, qui se fait jour à travers le taffetas et se répand sur la surface du cuivre. Lorsqu'on croit qu'il y en a suffisamment, on se sert d'un tampon fait avec du coton enfermé dans du taffetas, et frappant doucement dans toute l'étendue de la planche, on porte par ce moyen le vernis dans les endroits où il n'y en a pas, et l'on ôte ce qu'il y a de trop dans les endroits où il est trop abondant.

Quand cette opération est faite, on remet un instant la planche sur le réchaud, et lorsque le vernis a pris une chaleur égale qui le rend luisant par-tout, on le noircit de la même maniere que nous avons expliquée en parlant du *vernis dur*. La planche, en cet état, ne présente plus d'un côté qu'une surface noire et unie, sur la-

quelle il s'agit de tracer le dessin qu'on veut graver.

La façon la plus usitée de transmettre sur le vernis les traits du dessin qu'on doit graver, est de frotter ce dessin parderriere avec de la sanguine mise en poudre très-fine, ou de la mine de plomb. Lorsqu'on a ainsi rougi ou noirci l'envers du dessin, de maniere cependant qu'il n'y ait pas trop de cette poudre dont on s'est servi, on l'applique sur le vernis par le côté qui est rouge ou noir ; on l'y maintient avec un peu de cire que l'on met aux quatre coins du dessin ; ensuite on passe avec une pointe d'argent ou d'acier qui ne soit pas coupante, quoique fine, sur tous les traits qu'on veut transmettre, et ils se dessinent ainsi sur le vernis. Après quoi on ôte le dessin ; et pour empêcher que ces traits légers qu'on a tracés en calquant, ne s'effacent

lorsqu'on appuye la main sur le vernis en gravant, on expose la planche un instant sur un feu presque éteint, ou sur du papier enflammé, et on la retire dès qu'on s'apperçoit que le vernis, rendu un peu humide, a pu imbiber le trait du calquage.

Cette façon de calquer, la plus commune et la plus facile, n'est pas sans inconvénient : les figures sur les estampes paroîtront faire de la main gauche, les actions qu'elles sembloient faire de la main droite dans le dessin qu'on a calqué.

Voici ce qui peut servir à parer cet inconvénient. Si c'est un dessin à la sanguine, à la mine de plomb, ou fait avec des crayons tendres, on en tire une contre-épreuve, en posant dessus le dessin un papier blanc, et en les mettant tous deux sous la presse. On calque ensuite la contre-épreuve, et les objets se trouvent naturellement placés.

Si le dessin n'est point à la sanguine, &c., mais qu'il soit à l'encre de la chine, ou peint, on prend du papier vernis, sec et extraordinairement transparent; on calque le dessin à travers ce papier avec le crayon ou l'encre de la chine; ensuite, ôtant ce calque, on le retourne; on l'applique de même étant retourné sur la planche; on met entre ce papier vernissé et la planche, une feuille de papier blanc, dont le côté qui touche à la planche doit avoir été frotté de sanguine ou de mine de plomb; on assure les deux papiers avec de la cire, pour qu'ils ne varient pas, et on calque avec la pointe, en appuyant un peu plus que s'il n'y avoit qu'un seul papier. Par ce moyen on a le calquage, tel qu'il faut qu'il soit, pour que l'estampe rende les objets disposés comme ils le sont sur le dessin.

Le vernis dont on a enduit la plan-

che est de telle nature que si on verse de l'eau-forte dessus, elle ne produira aucun effet; mais si on découvre le cuivre en quelque endroit en enlevant ce vernis, l'eau-forte s'introduisant par ce moyen, rongera le cuivre dans cet endroit, le creusera, et ne cessera de le dissoudre que lorsqu'on l'en ôtera. Il s'agit donc de ne découvrir le cuivre que dans les endroits que l'on a dessein de creuser et de livrer ces endroits à l'effet de l'eau-forte, en ne la laissant opérer qu'autant de temps qu'il en faut pour creuser les endroits dont on aura ôté le vernis. On se sert pour cela d'outils qu'on nomme *pointes* et *échoppes*.

La façon de faire des pointes la plus facile, est de choisir des aiguilles à coudre de différentes grosseurs, d'en armer de petits manches de bois de la longueur d'environ cinq ou six pouces, et de les aiguiser pour les

rendre plus ou moins fines, suivant l'usage qu'on en veut faire. Quant à la maniere de les monter, c'est ordinairement une virole de cuivre qui les unit au bois, au moyen d'un peu de mastic ou de cire d'Espagne. On appelle du nom de *pointes*, en général, toutes ces sortes d'outils; mais le nom d'*échoppes* distingue celles des pointes dont on applatit un des côtés, ensorte que l'extrémité n'en soit parfaitement ronde, mais qu'il s'y trouve une espece de biseau. Quand on a tracé sur la planche, en ôtant le vernis avec les pointes et les échoppes, tout ce qui peut contribuer à rendre plus exactement le dessin ou le tableau qu'on a entrepris de graver, il faut examiner si le vernis ne se trouve pas égratigné dans les endroits où il ne doit pas l'être, soit par l'effet du hazard, soit parce qu'on a fait quelques faux traits; et lorsqu'on a remar-

qué ces petits défauts, on les couvre avec un mélange de noir de fumée en poudre, et de vernis de Venise. Après avoir donné à ce mélange assez de corps pour qu'il couvre les traits qu'on veut faire disparoître, on l'applique avec des pinceaux à laver, ou à peindre en mignature.

L'eau-forte dont on doit se servir, n'est pas la même pour le *vernis dur* et pour le *vernis mou* : les Graveurs ont aussi des recettes particulieres pour ces eaux-fortes. Ils appellent *eau-forte à couler*, celle qu'ils emploient pour le vernis dur, et *eau-forte de départ*, celle dont ils se servent pour le vernis mou. Cette derniere est en effet la même que celle que les affineurs emploient pour le départ.

Quand on veut mettre l'eau-forte sur la planche, dans le vernis de laquelle on a gravé le dessin, on commence

mence par border la planche avec de la cire, afin qu'elle puisse retenir l'eau-forte. La cire dont les Sculpteurs se servent pour leurs modeles est très-propre à cet usage ; on l'amollit assez aisément en la maniant, si c'est en été ; si c'est en hiver, on l'amollit au feu. Avec cette cire, ainsi ramollie, on fait autour de la planche un bord haut d'environ un pouce, en forme de petite muraille, ensorte qu'en posant la planche à plat et bien de niveau, et y versant ensuite l'eau-forte, elle y soit retenue par le moyen de ce bord de cire, sans qu'elle puisse couler ni se répandre. On pratique à l'un des coins de cette petite muraille de cire, une gouttiere ou petit canal pour verser plus commodément l'eau-forte.

La planche étant ainsi bordée, on y verse l'eau-forte, affoiblie au degré convenable, jusqu'à ce qu'elle en soit

couverte d'un travers de doigt. Quand on juge que l'eau-forte a agi suffisamment dans les touches fortes, et qu'elle commence à faire son effet sur les touches tendres (ce qui est facile à connoître en découvrant un peu le cuivre avec un charbon doux, sur les lointains), on verse l'eau-forte dans un pot de fayance, et l'on remet tout de suite de l'eau commune sur la planche, pour en ôter et éteindre ce qui peut rester d'eau-forte dans la gravure. Pour ôter le vernis de dessus la planche, après que l'eau-forte y a fait tout l'effet que l'on desire, on se sert d'un charbon de saule, que l'on passe sur la planche en frottant fortement, et en mouillant d'eau commune ou d'huile la planche et le charbon.

Lorsque le vernis est ôté de dessus la planche, le cuivre demeure d'une couleur désagréable, qu'on enleve aisément en le frottant avec un linge

trempé dans de l'eau mêlée d'une petite quantité d'eau-forte ; ensuite, après l'avoir essuyé avec un linge sec et chaud, on l'arrose d'un peu d'huile d'olive, on le frotte de nouveau assez fortement avec un morceau de feutre de chapeau, et enfin on l'essuie avec du linge bien sec.

Pour surmonter toutes les difficultés qui sont inhérentes à cette méthode, et simplifier l'opération de l'eau-forte, en la rendant plus sûre, la planche étant préparée à l'ordinaire, et couverte de vernis, on l'attache horizontalement dans le fond d'une boîte plus grande que la planche de cuivre, et enduite de suif pour qu'elle contienne mieux l'eau-forte. Pour que la vapeur de cette liqueur corrosive ne nuise pas à celui qui est chargé de la faire mordre, on adapte à la boîte un couvercle dans lequel est enchassée une vitre, ou une glace dans un

cadre de fer blanc ou d'un autre métal. Après avoir placé cette boîte sur ses genoux, on la balotte en haussant et baissant les bords alternativement, afin que l'eau-forte qui passe sur le vernis au premier mouvement, y repasse au second, et ainsi de suite; en la balottant ainsi, on la fait beaucoup mieux prendre. Mais pour suppléer au temps considérable que nécessite cette manœuvre, et à la personne qu'elle occupe, on a imaginé une machine composée d'une cage de fer qui renferme deux roues et deux pignons : sur la premiere roue est rivé un tambour ou barillet contenant un fort ressort, dont l'arbre commun porte un *rochet* ou roue, dont les dents ont une figure à-peu-près semblable à celle d'une crémaillière de cheminée ; et l'un des montans de la machine a un *encliquetage*, c'est-à-dire, un crochet, un *cliquet* et son ressort. Ce cliquet

est une espece de petit levier qu'on emploie lorsqu'on veut qu'une roue tourne dans un sens, sans qu'elle puisse tourner dans un sens contraire. Tous ces instrumens servent à remonter le grand ressort, et à lui donner la bande nécessaire. La deuxieme roue est énarbrée sur le premier pignon, et s'engrene dans le second, qui porte sur un de ses pivots un rochet à trois dents qui est extérieur à la cage. Au moyen de cette machine, on donne à l'eau-forte le balancement qui lui est nécessaire pour mordre également sur la planche de cuivre, et y faire une belle Gravure.

GRAVURE AU BURIN OU EN TAILLE-DOUCE.

LE cuivre rouge est aussi celui qu'on choisit pour graver au burin; il faut qu'il ait les mêmes qualités pour

cette Gravure que pour l'eau-forte ; il faut qu'il soit préparé de même, et sur-tout qu'il soit parfaitement propre, uni et lisse. Les outils qu'on nomme *burins*, se font de l'acier le plus pur et le meilleur ; ils sont ordinairement ou en losange ou quarrés. Le burin le plus commode en général, et qui est d'un plus fréquent usage, est celui qui n'est ni trop long ni trop court, dont la forme est entre le losange et le quarré, qui est assez délié par le bout, mais ensorte que cette finesse ne vienne pas de trop loin, pour qu'il conserve du corps et de la force ; car il casse ou plie s'il est délié dans toute sa longueur, ou aiguisé trop également.

Il faut observer que le Graveur doit avoir soin que son burin soit toujours parfaitement aiguisé, et qu'il n'ait jamais la pointe émoussée, s'il veut que sa gravure soit nette, et que

son ouvrage soit propre. Le burin a quatre côtés ; il n'est nécessaire d'aiguiser que les deux, dont la réunion forme la pointe de l'outil. C'est sur une pierre à l'huile bien choisie, que se fait l'opération d'aiguiser le burin. Quant à la monture du burin dont on n'a pas encore parlé, elle se fait de bois : on la tient plus longue ou plus courte, selon qu'on le juge à propos.

Pour graver sur le cuivre au burin, il faut peu d'apprêt et peu d'outils. Une planche de cuivre rouge bien polie, un coussinet de cuir rempli de son ou de laine pour la soutenir, une pointe d'acier pour tracer, divers burins bien acérés pour inciser le cuivre, un outil d'acier qui a d'un bout un brunissoir pour polir le cuivre ou réparer les fautes, et de l'autre bout un grattoir triangulaire et tranchant pour le ratisser, une pierre à l'huile

montée sur son bois pour affûter les burins, enfin un tampon de feutre noirci dont on frotte la planche pour en remplir les traits et les mieux distinguer à mesure que la gravure s'avance, sont tout l'équipage d'un Graveur au burin, n'ayant besoin d'ailleurs d'aucun autre apprêt pour préparer sa planche ni pour la graver; tout dépend d'un grand goût de dessin pour la disposition, et d'une main sûre et légere pour l'exécution.

Gravure en maniere noire.

Cette Gravure a l'avantage d'être beaucoup plus prompte et plus expéditive que celle en taille-douce. La préparation du cuivre en est longue et ennuyeuse, mais on peut se reposer de ce travail sur des gens qu'on aura dressés à cela; il ne s'agit que d'un peu de soin, d'attention et de patience.

Pour cette préparation on se sert d'un outil d'acier appellé *berceau*, qui est d'une forme circulaire, afin qu'on puisse le conduire sur la planche, sans qu'il s'y engage; il est armé de petites dents très-fines, formées par les hachures que l'on a faites à l'outil, en gravant dessus des traits droits, fort près les uns des autres, et très-également. On balance ce *berceau* sur la planche, sans appuyer beaucoup, en sens horizontal, en sens vertical et en diagonal. Il faut recommencer cette opération environ vingt fois, pour que le grain, marqué sur le cuivre, soit d'un velouté égal par tout et bien moëlleux; car c'est de l'égalité et de la finesse des hachures marquées par l'instrument sur la planche de cuivre, que dépend toute la beauté de cette Gravure. C'est cette finesse de hachures en tous sens que l'on appelle *grain velouté et moëlleux*, parce que,

si on imprimoit avec cette planche ainsi préparée, elle donneroit au papier l'apparence d'un velours de la même couleur qu'on auroit employée pour l'impression.

Quand la planche est entièrement préparée, comme nous venons de le dire, on calque son trait sur le cuivre, en frottant le papier du trait par le derriere avec de la craie ; comme elle ne tient pas beaucoup, on peut le redessiner ensuite avec de la mine de plomb ou de l'encre de la chine.

Cette Gravure se fait en grattant et usant le grain de la planche, de façon qu'on ne le laisse pur que dans les touches les plus fortes. On commence d'abord par les masses de lumiere ; on va peu-à-peu dans les reflets ; après quoi l'on noircit toute la planche avec un tampon de feutre pour en voir l'effet.

Cette Gravure n'est pas propre à

toutes sortes de sujets, comme celle au burin ; ceux qui demandent de l'obscurité, comme les effets de nuit et les tableaux où il y a beaucoup de brun, sont les plus faciles à traiter. Elle a le défaut de manquer de fermeté ; et ce grain dont elle est composée, lui donne une certaine mollesse qui n'est pas facilement susceptible d'une touche hardie. Elle est cependant capable de grands effets par l'union et l'obscurité qu'elle laisse dans les masses, mais elle ne se prête pas assez aux saillies pleines de feu que la Gravure à l'eau-forte peut recevoir d'un habile artiste : d'ailleurs elle est beaucoup plus difficile à imprimer, parce que les lumieres et les coups de clair qui doivent être bien nettoyés, sont creux sur la planche ; ce qui demande beaucoup de soin et d'attention. Le papier sur lequel on veut imprimer, doit être vieux

trempé, et d'une pâte fine et moëlleuse. Pour l'encre, il faut employer le plus beau noir d'Allemagne, encrer la planche fortement, et l'essuyer avec la main, et non avec un torchon : il est encore à remarquer que cette Gravure ne tire pas un grand nombre de bonnes épreuves, et que les planches s'usent fort promptement.

La Gravure dans la maniere du crayon, participe de la Gravure en maniere noire et de celle en plusieurs couleurs, c'est-à-dire, que les procédés en sont les mêmes.

GRAVURE EN PLUSIEURS COULEURS.

LA Gravure coloriée imite assez bien la Peinture ; c'est la Gravure en maniere noire qui a donné occasion de l'inventer. Elle se fait avec plusieurs planches qui doivent représenter

ter un seul sujet, et qu'on imprime chacune avec sa couleur particuliere sur le même papier. Jusqu'à présent, on ne s'est servi pour cette Gravure que de trois planches de cuivre de même grandeur. Ces trois planches sont grainées, c'est-à-dire, gravées et préparées comme pour la maniere noire, et l'on dessine sur chacune le même dessin.

Chaque planche est destinée à être imprimée d'une seule couleur : il y en a une pour le rouge ; l'autre pour le bleu, et la derniere pour le jaune. On efface sur celle qui doit être imprimée en rouge, toutes les parties du dessin où il ne doit pas entrer du rouge ; sur la planche qui doit être tirée en bleu, on efface tout-à-fait les choses qui sont rouges, et l'on ne fait qu'attendrir celles qui doivent participer de ces deux couleurs ; on en fait de même sur la planche destinée pour le

H

jaune. On imprime ensuite chacune de ces planches sur le même papier, avec la couleur qui lui convient. Toutes les couleurs qu'on emploie pour cette impression doivent être transparentes, ensorte qu'elles paroissent sur l'épreuve l'une au travers de l'autre ; il en résulte un mêlange qui imite plus parfaitement le coloris du tableau. On est quelquefois obligé de graver deux planches pour la même couleur. Pour faire un plus grand effet, et pour conserver plus long-temps ces épreuves, et les faire mieux ressembler à la Peinture, on peut passer pardessus un vernis pareil à celui que l'on met sur les tableaux.

Lorsqu'on veut opérer plus promptement, on se sert de quatre planches ; il est même des cas où l'on en emploie une cinquieme, lorsqu'il est question de rendre les transparens d'un tableau, comme les vitres dans

l'architecture, les voiles dans les draperies et les nuées dans les ciels. Pour cet effet, on charge la premiere planche de tout le noir du tableau ; et pour que l'ensemble ne tienne pas trop de la maniere noire, on ménage dans les autres planches de la grainure qui puisse glacer ou se laisser appercevoir sur le noir. C'est pourquoi on a soin de tenir les demi-teintes de cette premiere planche un peu foibles, pour que son épreuve reçoive la couleur des autres planches, sans les salir. La seconde planche qui doit imprimer en bleu, doit être beaucoup moins forte de grainure qu'elle ne l'est lorsqu'on n'emploie que trois planches. La troisieme et la quatrieme planches qui sont destinées pour le jaune et le rouge, et qui servent à foncer les ombres lorsqu'on ne se sert que de trois planches, ne doivent être chargées que des parties qui im-

priment en jaune et en rouge, quoiqu'on puisse y ajouter quelquefois des couleurs qui glaceront, ou seront assez transparentes pour fondre ensemble les deux couleurs, et en produire d'autres par leur réunion. C'est ainsi que le mélange du bleu et du jaune produit le verd, et que celui du rouge et du bleu donne la couleur de pourpre. Lorsqu'il est question de faire sentir la transparence que ne peut plus donner le papier blanc, qui fait le clair des teintes, comme étant chargé de différentes couleurs, on est obligé d'avoir recours à une cinquieme planche, ou plutôt à l'une des quatre qu'on a déja travaillées.

Ainsi, en supposant qu'on veuille rendre les vitres d'un Palais, la planche rouge n'ayant rien fourni pour ce Palais, doit avoir une place fort large sans grainure, dont on profite pour y graver au burin quelques traits, qui,

imprimés en blanc sur le bleuâtre des vitres, rendront la transparence de l'original, et épargneront une cinquieme planche. On peut profiter des places vuides de chaque planche pour donner de certaines touches propres à augmenter la force de la Peinture parce que la même planche peut imprimer sous un même tour de presse, plusieurs couleurs à la fois, et qu'on peut mettre des teintes différentes dans des parties assez éloignées les unes des autres pour pouvoir les étendre et les essuyer sans les confondre. Un Imprimeur intelligent, maître de disposer de toutes ses nuances, et de les éclaircir avec le blanc ajouté, a l'attention de consulter le ton dominant des couleurs, pour en conserver l'harmonie.

Le papier dont on se sert pour l'impression, doit avoir trempé au moins vingt-quatre heures, ou même

un peu plus, avant d'être mis sous la presse. On peut tirer quatre ou cinq planches de suite, sans laisser sécher les couleurs; elles se marient beaucoup mieux, à moins que quelque obstacle ne s'y oppose : pour lors, on laisse sécher le papier à chaque couleur, et on a soin de mouiller pour recevoir de nouvelles planches.

Gravure en bois.

L'ORIGINE de la Gravure en bois, remonte à la plus haute antiquité; mais son époque en Europe ne date pas de plus loin que le quinzieme siecle. On distingue la Gravure en bois en quatre especes : celle qui est matte et de relief; la Gravure en creux; celle qu'on emploie pour les estampes, les vignettes et l'impression; et enfin la Gravure en clair-obscur, que les artistes nomment *Gravure en ca-*

mayeu. De toutes les especes différentes de Gravures, celle qui demande le plus de connoissances, qui est la plus délicate et la plus parfaite, est celle des estampes, les autres n'étant, à proprement parler, que des ébauches de celle-ci.

Les outils de Graveur en bois sont totalement différens de ceux du Graveur en cuivre. On peut voir leur figure tant ancienne que moderne, la maniere de les fabriquer, la méthode de les tremper, et les pierres les plus propres à les aiguiser, dans le second tome du *Traité historique et Pratique de la Gravure en bois,* par *M. Papillon.* On y apprendra la situation dans laquelle doit être le corps du Graveur, la position des mains, et les regles d'un art que la longueur d'une pratique réfléchie, jointe à la lecture des bons livres et à la connoissance des ouvrages des plus fameux

maîtres, a fait trouver à un artiste aussi intelligent que zélé pour son art.

La Gravure en bois ne sert aujourd'hui parmi nous que pour quelques vignettes, pour les fleurons et pour certains ornemens qui s'impriment avec les lettres ordinaires. Enfin, tous les ouvrages de Gravure, soit en creux, soit en relief, sur l'or et l'argent, sur le cuivre, le laiton, l'étain, le fer ou l'acier, étant étrangers à mon objet, je n'en parlerai point.

En repassant les différens genres de Gravure, mentionnés ci-devant, on pourra en faire l'analyse la plus simple et la plus vraie.

La Gravure à l'eau-forte sert à tracer fidellement, et avec énergie, les pensées heureuses de l'artiste. Aussi jouissons-nous d'une grande quantité de Gravures à l'eau-forte des Peintres les plus célebres, où les talens et l'empreinte du génie frappent

les yeux de l'amateur. Quel est l'homme de goût qui ne connoisse les eaux-fortes des *Carraches*, du *Parmesan*, de *Biscaino*, de *l'Espagnolet*, du *Guide*, du *Pesarese*, et autres maîtres de l'Ecole des Pays-Bas et de l'Ecole Françoise?

La Gravure au burin, sans contredit la plus belle et la plus susceptible de perfection, a obtenu le premier rang par les chefs-d'œuvre des Graveurs illustres, parmi lesquels on distingue dans les Modernes, *Woolett, Wille, Porporati, Berwick, Beauvarlet, Ryland, Scorodomoff*, &c.

La Gravure en maniere noire balance la réputation de celle au burin, par les belles productions des *Green*, des *Earlom*, des *Dunkarton*, &c. En effet, la magie imposante et expressive de la maniere noire devoit nécessairement faire naître l'enthousiasme des amateurs éclairés.

La Gravure dans la maniere du crayon, traitée supérieurement par *Démarteau*, outre le mérite qu'elle a d'imiter parfaitement le dessin, offre une utilité d'autant plus grande, qu'elle sert à l'instruction de la jeunesse qui en fait usage, comme de dessins originaux, et qui se la procure à un prix modique.

La Gravure imitant la couleur que M. *Janinet* possede merveilleusement, flatte l'œil par son éclat, et séduit les amateurs auxquels elle présente la fidelle copie des ouvrages de différens maîtres estimés, dont les tableaux ou les dessins sont portés à un prix considérable.

Les Anglois ont traité ces deux genres de Gravure, je veux dire, la maniere du crayon et la couleur, avec autant de supériorité que celle au burin et en maniere noire.

La Gravure en taille-douce sert à

l'ornement des ouvrages de Littérature. Nous possédons plusieurs artistes remplis de talens, les *Moreau*, les *Choffard*, les *Martini*, les *Prévost*, &c. &c., qui ont décoré de charmantes Vignettes, Fleurons, Culs-de-lampe, Lettres grises, &c., les Œuvres du Tasse, de l'Arioste, de Voltaire, de Rousseau, de Gesner, de Moliere, l'Histoire de France et autres.

La Gravure en bois et sur étain, dont on ne fait plus d'usage maintenant pour orner les cabinets des amateurs, est connue généralement par les Estampes d'*Albert Durer*, de *Lucas de Leyde*, du *Manteigne*, de *Goltzius*, de plusieurs maîtres allemands désignés sous le nom de *petits maîtres*, &c.

Enfin, malgré la quantité des personnes qui se plaisent à rassembler des Estampes, la Gravure se ramifie

tellement, et est parvenue à un tel degré de perfection, qu'elle satisfait aisément tous ses amans, en réservant néanmoins ses faveurs les plus distinguées pour ceux qui savent les apprécier.

DU COMMERCE

DE LA CURIOSITÉ

ET

DES VENTES

EN GÉNÉRAL.

Les productions des arts et des sciences forment sans contredit une des principales richesses du royaume. Les premiers besoins de la vie satisfaits, d'autres besoins inconnus, en instruisant l'homme sur l'état insipide de son existence, en le pressant de sortir de cette ignorance et de cette langueur qu'enfante une vie purement animale, ont tourné ses soins vers la recherche de tout ce qu'il présumoit

avec raison devoir contribuer à l'augmentation de ses plaisirs.

Les arts et les sciences devinrent alors l'objet de l'attention universelle, et leur ascendant victorieux fut la suite naturelle d'une infinité de causes qui n'attendoient que l'instant pour se développer. Telles furent la nécessité de la représentation, un rang illustre à soutenir, l'abondance des richesses, l'enthousiasme que fait naître la vue d'un chef-d'œuvre, l'ardent desir de le posséder préférablement à tout autre! Telle fut la source inappréciable qui forma ces magnifiques cabinets que l'on a admirés à Paris, et que l'on admire continuellement depuis nombre d'années!

Le goût, à coup sûr, ne s'en affoiblira pas. En douter, seroit une injure : ce doute d'ailleurs prouveroit un défaut de connoissances sur le génie national, et sur les mœurs du

siecle. Les passions asservissent tous les hommes, malgré l'inégalité des fortunes : c'est une vérité dont chacun de nous est l'exemple le plus frappant. Vérité d'autant plus incontestable qu'elle brille à tous les yeux par l'amour universel des arts. La Gravure s'est jointe à la Peinture ; et ces deux sœurs, malgré la différence de leurs âges, se sont intimement unies, pour assurer leur empire sur le cœur et l'esprit des amateurs.

Suivons le commerce de la curiosité en remontant, pour ainsi dire, à son principe ; il se trouvoit alors entre les mains d'une très-petite quantité de marchands, dont les uns avoient adopté la partie des Tableaux, les autres celle des Estampes anciennes ; ceux-ci l'Histoire naturelle qui étoit plus en crédit, ceux-là un peu de cet ensemble général. On connoissoit peu de cabinets qui n'eussent été

formés d'objets en tout genre acquis chez l'étranger, et le nombre de ces cabinets n'étoit pas considérable. Ils étoient le fruit d'une longue recherche et d'un goût décidé, soutenu par la persévérance (*a*). Cette efferves-

(*a*) M. Paignon d'Ijonval possede un superbe Cabinet de Tableaux, Dessins, Estampes, Bronzes, Histoire naturelle, Médailles, &c. Cet amateur, dont le goût n'a pas cessé un instant de s'enflammer pour tout ce qui étoit digne d'être admis dans sa collection, doit à sa persévérance depuis plus de quarante années, le choix et l'immensité des richesses qu'il a amassées en ce genre. Aussi est-il certain que, si son inclination ne l'eût pas entraîné de bonne heure vers la curiosité, il ne fût jamais, même avec les plus grandes dépenses, parvenu à rassembler une collection si belle et si considérable. Ce qui ajoute une valeur inestimable à son Cabinet, c'est l'ordre qui y regne, et qu'y ont établi mon Grand'Pere et mon Pere, qui ont reçu de tout temps, ainsi que moi, les marques

cence qui regne maintenant pour tout ce qui tient aux arts, ne s'étoit point encore manifestée. Le nombre des amateurs suffisoit au peu de productions que possédoient les marchands : ce ne fut que par la quantité et la variété des objets que ceux-ci rapporterent de leurs voyages dans le sein de la Capitale, que la léthargie fit place à des desirs actifs.

L'amour des arts étendant les limites de son despotisme, multiplia nécessairement les amateurs, sans cepenrdant qu'il y eut davantage de marchands. Ce fut aussi le soutien principal du commerce, dont la dé-

les plus attendrissantes de son estime. Je le dirai avec une joie sincere, je m'empresse de faire éclater publiquement les accens de ma vive reconnoissance, et de faire connoître que j'aurois desiré lui consacrer mes jours, et entretenir ses plaisirs, en travaillant à son Cabinet.

cadence actuelle est due à la cause opposée. Cette réflexion s'étend sur le commerce en général qu'énerve ou détruit même la multiplicité des commerçans. Prouvons cette assertion pour celui de la curiosité ; on en pourra faire l'application aux autres. Le marchand n'étant nullement offusqué par de vils rivaux qui cherchassent à lui nuire pour s'élever ensuite sur sa ruine, trouvant dans la confiance entiere et dans le goût réel de l'amateur une foule d'avantages qui étoient la récompense de sa probité et de ses connoissances, jaloux alors de son crédit et de l'estime qui lui avoit été accordée, le marchand, dis-je, travailloit de plus en plus à améliorer et à augmenter son magasin, pour donner plus d'étendue aux desirs des curieux, pour trouver plus de moyens de les faire naître et de les satisfaire, et il s'efforçoit à maintenir une répu-

tation qui étoit la base de sa fortune. L'amateur, guidé par un homme sûr, jouissoit doublement, en ce que le choix auquel son inclination l'avoit porté, ayant été approuvé par un conseil éclairé et délicat, n'exposoit point son amour propre à rougir. Il étoit certain que ses plaisirs seroient goûtés de tous ceux auxquels il les communiqueroit ; cette satisfaction intérieure, à même de se renouveller souvent, l'attachoit tendrement à une passion noble dont il recevoit les louanges les plus séduisantes et les moins équivoques. Le marchand s'honoroit d'un état agréable par lui-même, mais qui lui devenoit plus cher par le rapprochement que le goût établissoit entre l'amateur et lui. Mais cette confiance, mais cette maniere distinguée de faire le commerce, pour subsister toujours, devoient être inébranlables dans leurs fondemens ;

pour peu qu'elles fussent altérées, l'édifice devoit s'écrouler infailliblement. C'est ce qui est malheureusement arrivé ; et ce qui afflige plus encore, c'est que ce malheur est sans remede. Le marchand a été l'artisan de sa propre ruine, et il paroît devoir ne s'en relever jamais.

Des tableaux choisis de l'Ecole d'Italie, et de l'école Hollandoise, des dessins précieux de ces mêmes Ecoles, une quantité d'estampes anciennes mais rares et de la premiere distinction ; tels étoient les objets qui composoient, dans le sein de Paris, les cabinets de différens particuliers. Je ne parle pas de l'histoire naturelle, dont il existoit de très-belles collections. La valeur attachée à ces diverses parties de la curiosité étoit analogue au temps & au nombre limité des amateurs ; les tableaux Italiens les plus recherchés étoient de

l'*Albane*, du *Guide*, du *Pésarese*, de *Josepin*, du *Parmesan*, &c. Ceux de *Berghem*, *Wouvermans*, *Teniers*, *G. Dow*, *Mieris*, *Netscher*, *Rubens*, *Vandyck*, *Backuysen*, *P. Potter*, &c., dans l'Ecole des Pays-Bas; et ceux de *Watteau*, *Pater*, *Lancret*, *Boucher*, du *Poussin*, du *Bourdon*, de *Raoux*, &c. pour notre Ecole. Le goût naturel et réfléchi qu'avoient produit les morceaux capitaux de ces maîtres, subsiste toujours, mais les prix ont tellement augmenté que je me suis fait un devoir de mettre à la fin de cet ouvrage, sous les yeux des amateurs, une notice des plus célebres tableaux des Peintres des trois Ecoles, avec l'indication des cabinets primitifs dont ils sortent; celle de ceux où ils ont passé successivement, les différens prix auxquels ils ont été portés à ces diverses époques, et les cabinets actuels où ils

se trouvent. Je ne me suis permis de citer que les tableaux qui ont fixé l'attention particuliere de tout le public amateur.

La vue des cabinets de Madame la Comtesse de Verrue, de M. le Prince de Carignan, de M. le Duc de Tallard, de M. Gaignat, de M. Crozat et de tant d'autres amateurs distingués, fut le germe fécond qui donna l'existence à ce vif enthousiasme qui produisit à son tour les collections précieuses qui font maintenant les plus beaux ornemens de la Capitale. Aussi ai-je eu le plus grand soin d'indiquer dans *la variation des prix de la curiosité*, placée à la fin, les noms des possesseurs actuels. En effet, les cabinets de MM. *le Maréchal de Noailles, le Duc de Chabot, le Duc de Brissac; le Duc de Praslin, le Comte de Merle, le Marquis de Vaudreuil, le Comte de Beau-*

doin, &c. &c. sont choisis avec une intelligence rare, un goût épuré et une magnificence vraiment digne de ceux qui les ont formés.

Mais dans l'intervalle de temps écoulé depuis les premiers cabinets jusqu'à la formation de ceux qui fixent actuellement l'admiration, combien de fois l'objet précieux, qui étoit susceptible de plaire généralement, a-t-il changé de maître, et éprouvé des révolutions dans sa valeur? On en peut juger par une liste de catalogues que j'ai cru nécessaire de placer à la fin, pour donner une idée de la quantité prodigieuse de collections en tout genre qui se sont dispersées pour en réformer d'autres, et pour exposer sous le même coup-d'œil la multitude des ventes qui se sont suivies sans relache et toujours en augmentant chaque année, par différentes causes dont nous parlerons ci-après.

Des Ventes en général.

La mort est la cause la plus naturelle des ventes. Cette impitoyable ennemie de tout ce qui respire, qui moissonne également le pauvre et le riche, le petit comme le grand, dérange nos projets de jouissance, au moment où notre bonheur commence, et fait passer en d'autres mains, des objets précieux qu'une longue suite d'années, d'énormes dépenses et une rare constance avoient à peine rassemblés, conformément aux vastes desirs de l'amateur.

Le goût qui n'est pas héréditaire, ne prête pas à une collection les mêmes charmes aux yeux des héritiers, qui, le plus souvent préferent d'en toucher le produit. Alors chacun se rassemble et devient possesseur d'une portion des curiosités qui appartenoient

noient à un seul. Tout se disperse çà et là ; fort heureusement encore, si l'étranger n'enleve pas les morceaux les plus capitaux. Tout disparoît enfin, et sans la publication d'un catalogue, dépositaire de la description de ces objets, on ignoreroit que tel cabinet a existé, et que sa formation a été l'ouvrage de tel amateur distingué.

Cette habitude des catalogues est sage, utile, et autant avantageuse pour le présent que pour l'avenir; pour le présent, parce que sans catalogue, il est impossible que l'on juge de l'ensemble d'une collection, et que la mémoire rappelle imparfaitement dans un moment ce que l'on a vu dans un autre; parce que le catalogue étant presque toujours l'énoncé fidele des objets qui doivent être exposés à des yeux connoisseurs, la lecture suffit souvent à ceux que leurs

affaires privent de voir par eux-mêmes. Pour l'avenir, en ce que la facilité de comparer, d'une époque à une autre, une différence de prix considérable supportée par des morceaux de la premiere valeur, pique la curiosité d'un chacun, en lui donnant une idée du plus ou moins d'influence des arts sur les goûts des hommes. Mais pourquoi chercherois-je à démontrer la nécessité des catalogues ? Il n'est personne qui n'en soit aussi persuadé que moi, et qui attache la moindre importance à une vente qui n'est point annoncée par un catalogue. Je dirai seulement, qu'il seroit fort à desirer que ceux qui ont des ventes à faire n'en chargeassent que des marchands instruits, car le catalogue mal raisonné comme il n'y en a que trop, en rebutant l'amateur, ne lui laisse pas une impression favorable pour la vente. Je puis même

assurer que souvent j'en ai vu tomber à plat par ce seul défaut de ne pas savoir bien choisir.

L'inconstance des amateurs, une fortune incompatible avec des idées de dépenses relatives au luxe, des projets de spéculation, une confiance aveugle et trahie, des goûts remplacés par d'autres, tels sont les causes qui ont multiplié les ventes et asservi la curiosité à des caprices qui doivent nécessairement la dégrader en accélérant sa chûte!

L'homme nageant dans l'abondance, plongé dans le sein des plaisirs, éprouve une satiété, une inconstance que la nature a attachées à la facilité qu'il a de se satisfaire, et qui devoient naître de son oisiveté, autant que de son peu d'énergie. Cet état de langueur qui s'oppose à ce qu'il n'ait aucune véritable jouissance, éteint en lui le germe des passions

inséparables d'un caractere mâle, amene promptement le dégoût de ce qu'il avoit desiré avec le plus d'ardeur, et le porte à croire qu'en variant souvent d'objets, il renouvellera la somme de ses plaisirs. Alors les Peintres font place aux Graveurs, soit anciens, soit modernes; la sculpture à l'Histoire naturelle; la Gravure cede le pas aux magots de la Chine, & les Médailles antiques font oublier l'Histoire naturelle. C'est ainsi qu'avec des richesses, on trouve facilement les moyens, quoiqu'en perdant beaucoup, de s'ennuyer noblement, en satisfaisant la multitude de ses goûts.

D'autres amateurs (et il en existe un grand nombre), séduits par ces sensations que produisent aisément les chefs-d'œuvre en tout genre, ne pouvant résister à leur enthousiasme, succombent à ce violent desir d'acquérir et de posséder. Leur fortune

s'en trouve dérangée, car il n'appartient qu'à des morceaux précieux de faire naître de grands desirs, et leur valeur est toujours proportionnée à leur mérite et à la concurrence de ceux qui les convoitent. La nécessité des expédiens, auxquels font recourir des acquisitions ruineuses, ne tarde pas d'imposer la loi à ces mêmes amateurs, qu'un moment de délire a aveuglés, d'abandonner l'objet de leur vive passion. Alors le public, sous les yeux duquel ils font remettre, ce que nagueres ils avoient acquis en sa présence, ne leur tient pas compte à beaucoup près des sommes immenses qu'ils ont dépensées, ni d'un sacrifice sans doute bien cruel pour leur sensibilité. Que d'hommes à qui la noble passion des arts, en leur procurant une infinité de plaisirs, sert de rempart contre ces autres passions tumultueuses qui

atténuent la santé, font naître les chagrins, les pressans besoins, trop souvent l'affreuse misere, amenent le déshonneur, accélerent la vieillesse, et précipitent les coupables dans une foule de maux plus horribles les uns que les autres! quelle source d'instructions et de connoissances résultent de l'amour des arts! Ne soyons donc plus étonnés que la raison soit si foible, lorsque le goût domine avec tant de force!

Mais la classe la plus condamnable des amateurs, est celle dont la conduite est au-dessous d'eux, de leur rang, de leur fortune. Je veux dire cette classe d'amateurs, qui, n'ayant de goût décidé pour aucune chose, s'attachent à tout par un esprit de spéculation, achetent et brocantent pour vendre et brocanter. Il est incontestable que la plus grande partie d'entre eux n'ont pas les lu-

mieres suffisantes et l'expérience nécessaire pour un commerce qui trompe souvent dans ses détours immenses, les marchands les plus fins et les plus déliés. Il est certain de même, que très-peu réussissent dans leur attente ridicule, et que la prévention à laquelle ils se sont entièrement abandonnés, ne remplit presque jamais leur fol espoir. Que faire alors ? Sonder les dispositions des partisans de la curiosité, en les appellant à des ventes dont la confiance est bannie ; ne leur laisser que les morceaux équivoques ; assigner les prix qu'il faut mettre aux objets principaux ; aposter des gens affidés pour les soutenir aux prix fixés ; les retirer s'ils n'y sont pas portés ; enfin faire cesser scandaleusement une vente dont le produit est fort éloigné de s'accorder avec des idées mal digérées.

Mais ce manege dispendieux, et dont ces amateurs ne retirent pas le moindre avantage, est suivi d'un repentir amer, que de nouvelles espérances séchent aisément ; même conduite alors, mais regrets nouveaux. Toujours trompés dans leur chimérique spéculation, toujours flattés par des illusions qui ne doivent pas se réaliser, ils accumulent des frais énormes qui absorbent enfin la valeur de leurs curiosités. C'est à cette époque qu'il faut se déterminer à laisser partir des morceaux chéris, qu'il n'est plus en leur pouvoir de garder. Que résulte-t-il de toute cette bizarre conduite ? Leur perte est encore plus grande, parce que le public fatigué, comme je l'ai déja dit, d'une représentation continuelle des mêmes objets, n'a plus pour eux la même effervescence, et est bien éloigné d'y attacher la même estime.

L'amateur préféreroit de se conduire par les conseils d'un artiste éclairé et impartial, ou d'un marchand connoisseur et désintéressé. Je me plais à croire que c'est du moins son sentiment naturel. Mais où trouver cet artiste impartial ? où découvrir ce marchand désintéressé ? Trop souvent la victime d'une confiance aveugle, l'amateur a essayé de se livrer lui-même à ses goûts. On se pardonne aisément ce qu'il est impossible de pardonner à d'autres, surtout lorsqu'on a lieu de se persuader que c'est volontairement qu'ils ont abusé de notre bonne foi. En effet, guidé par des conseils, ou ne suivant que ses premieres impulsions, quel est le but de tout amateur ? celui de se satisfaire d'une maniere à être applaudi dans son choix. Peut-on ne pas sentir que ce qui plaît cesseroit d'avoir le moindre charme, s'il ne

produisoit sur les autres le même effet qu'il a produit sur cet amateur? Or l'amour propre, ce sentiment indispensable à toute ame bien née, et dont heureusement chacun est amplement pourvu, ne laisse point de doutes à l'amateur sur son discernement. Quelle mortification sensible, si l'aveu unanime le force de s'appercevoir qu'il a été la dupe, ou de ses foibles connoissances, ou d'un marchand peu délicat, qui, en le trompant, a affecté bassement de caresser son amour propre!

L'orgueil offensé ne pardonne jamais : la délicatesse blessée révolte contre le coupable. L'amateur s'est mis en garde contre ceux dont il vouloit faire ses conseils, et la multitude des ventes lui a servi de cours pour acquérir des lumieres sur la partie qui flattoit le plus son inclination. Aussi n'est-il plus surprenant de voir que

les connoissances sont l'appanage de ceux qui font leurs délices de la curiosité.

Parmi les amateurs dont je viens de parler, il y en a qui n'ont d'autre but que de faire servir les productions des arts à manifester le luxe le plus somptueux, et à étaler l'immensité de leurs richesses. Ils n'éprouvent par eux-mêmes aucun plaisir à la vue des plus précieux ouvrages; mais ils seroient au désespoir que l'on ne leur supposât pas le goût le plus épuré, & le discernement le plus fin.

Il est avantageux, sans contredit, pour le soutien & l'éclat des arts, qu'il y ait des protecteurs, n'importe le motif qui les fasse agir; mais il seroit encore plus avantageux que leur choix fût dicté par un homme intelligent & instruit, qui les mît à même de faire un emploi sage et rai-

sonné de leurs trésors; car la confiance de ces Plutus est presque toujours trahie par des ames viles qui ne cherchent qu'à s'enrichir, & non à répondre à l'opinion qu'a conçue d'eux celui qui a daigné les choisir. Qui peut encourager plus efficacement les artistes, si ce n'est celui qui tient entre ses mains la corne d'abondance? Et combien au contraire auxquels les ressources manquent pour faire éclater leur goût & leur générosité!

On ne sauroit imaginer jusqu'à quel point les tracasseries viles & minutieuses des hommes riches ont porté le découragement dans le cœur de plusieurs artistes, en même temps que leur excessive prodigalité a excité la présomption la plus aveugle dans l'esprit des autres. Cette inconcevable conduite a également écarté les uns & les autres de leur objet

objet principal, je veux dire l'étude. Les premiers, rebutés par les besoins & le dédain dont on payoit leurs ouvrages, ont abandonné un travail dont ils ne tiroient ni honneur ni profit. Les seconds, enflés par un accueil auquel ils ne devoient pas s'attendre, se sont crus des personnages trop célebres pour vieillir dans le silence du cabinet. Ils se sont empressés fort sagement de profiter des bonnes graces & de la prévention d'un monde qui pouvoit sans peine les oublier aussi vîte. C'est alors que leurs talens se sont ressentis de la dangereuse oisiveté que l'on contracte facilement dans le centre de la dissipation. Quand donc les artistes se persuaderont-ils de la nécessité où ils sont de fuir entièrement les appas de la société tumultueuse, ennemie jurée de l'application & du travail ? Mais je recommence à m'appésantir

L

sur des réflexions que j'ai déja faites ; brisons-là, & revenons à notre objet qui concerne les ventes.

La liste des catalogues que j'ai placée à la fin de cet ouvrage, est un témoignage authentique de la grande quantité de ventes qui se sont succédées sans relâche depuis plus de quarante années. Parmi ce nombre considérable, il y en eut beaucoup d'estampes anciennes de la premiere distinction, dont les amateurs se disputoient alors la possession avec chaleur. Celles de MM. *Potier, l'Abbé de Fleury, le Prince de Rubempré, Dargenville, Cayeux, Huquier, Brochant, le Marquis de Mailly, Mariette, de Servat, Bourlat, Joullain,* &c. &c., donnent l'idée la plus précise de la considération dont jouissoient les chefs-d'œuvre des Graveurs anciens des trois Ecoles. Pour la confirmer & faire

jouir les amateurs du coup-d'œil des prix attachés à ces estampes, j'ai joint à la fin un détail de celles qui sont les plus estimées, avec l'indication des sommes auxquelles elles ont été portées à une partie de ces différentes ventes.

L'habitude de se trouver aux ventes, la facilité de considérer à différentes reprises les mêmes objets, la comparaison des sentimens des uns & des autres, les réflexions qui en sont les suites, enfin le goût & l'amour des belles choses que cette fermentation fortifie de plus en plus, ont porté les amateurs, autant que la mauvaise conduite des marchands, à faire eux-mêmes leurs acquisitions. Mais cette maniere d'agir des amateurs, sage dans les uns, inconséquente dans les autres, et nuisible dans tous au commerce, provient aussi d'une cause dont l'évidence frappe tous les yeux.

Il ne faut pas s'étonner si les ventes attirent une grande affluence de monde; elles font spectacle par la variété et le mérite des objets qui les composent; elles excitent l'attention, en ce qu'elles offrent le tableau le plus piquant de la rivalité des amateurs entre eux, des amateurs contre les marchands, des marchands avec les artistes, des marchands avec leurs confreres. L'homme que la simple curiosité attire à une vente, est toujours surpris de voir succéder en un instant sur un même objet, la chaleur à l'indifférence, la lenteur des encheres sol à sol à la marche rapide des pistoles, des centaines de livres. Il se plaît à contempler sur le visage de l'amateur cette indécision qui accompagne visiblement son goût le plus décidé, le desir qu'il auroit que l'on prolongeât l'intervalle des encheres. Il sourit de

la figure composée du marchand qui feint à chaque instant d'abandonner un objet qu'il brûle d'avoir en sa possession, et qui n'agit ainsi que pour presser de plus en plus l'amateur à se déterminer ; conduite d'autant plus adroite qu'il sait que par un pareil moyen, ou il lui fera sauter le fossé, ou il l'en empêchera entièrement. Le zele de l'huissier priseur n'échappe point à son œil observateur ; car celui-ci le redoublant à proportion de la somme attachée à l'article, a grand soin de réveiller l'engourdissement de l'amateur par la répétition continuelle de ces mots : *dites-vous ; dit-on ? M. dit-il ? Personne ne dit mot ? je vais adjuger ; vous ne dites mot, M., je vais adjuger,* &c., sans cependant aller aussi vîte qu'il paroît le promettre, espérant toujours que la valeur augmentera, ainsi que son bénéfice, et par contre-coup, celui

de la bourse commune. Enfin dans une vente publique, tout est également susceptible d'intéresser; depuis l'Officier en exercice qui adjuge, jusqu'à celui qui ne vient que pour se chauffer ou dormir, tout sert de leçon aussi utile qu'agréable.

Si le nombre des amateurs augmenta, relativement à celui des ventes qui répandirent les curiosités dans toutes les maisons de la Capitale, le nombre des marchands augmenta de même insensiblement au point de surprendre, d'autant plus que l'on pouvoit à peine soupçonner d'où ils étoient sortis en si peu de temps. Alors la certitude de l'ignorance de gens qui n'avoient pas la moindre notion des arts, et qui substituoient ridiculement aux occupations de la campagne le commerce d'objets arbitraires soumis aux caprices du luxe et de la mode, dont

la valeur étoit une énigme pour eux, écarta entièrement l'amateur, et lui fit déserter les magasins, pour ne plus s'amuser qu'aux ventes et y satisfaire ses desirs, lorsque les occasions s'en présenteroient.

Quel aveuglement, ou plutôt, quelle espece de confiance a pu faire croire à un marchand inconnu jusques-là, que les amateurs s'adresseroient à lui avant de l'avoir éprouvé ? Sa conduite étoit diamétralement opposée aux moyens capables de réaliser ses espérances mal combinées. Le commerce des arts demande du goût et des connoissances. Du goût, tout homme en est susceptible ; mais s'il n'est pas dirigé dans son premier essor, ce goût peut lui causer plus de dommages et de repentir que d'avantages et de satisfactions. Des connoissances, c'est une autre différence ; elles ne peuvent s'acquérir que par l'étude

et la grande pratique. Or, quelle espece d'étude avoient-ils faite du commerce de la curiosité, pour imaginer qu'aussi-tôt qu'ils l'embrasseroient, ils y trouveroient une source de profits ? Quelle étoit leur pratique pour ne pas craindre de devenir eux-mêmes des dupes ? D'ailleurs il falloit balancer les inconvéniens sans nombre, qui causent indubitablement la misere de la plûpart d'entr'eux. Sans fortune, ils ne pouvoient acheter que des objets de médiocre valeur, pour les exposer ensuite aux regards du peuple, qui quelquefois se laisse tenter par le bon marché de quelques images. Sans goût, les ventes ne leur fournissoient qu'une foule d'estampes sans considération, et qui n'avoient d'autre prix à leurs yeux que de leur faire un fonds de boutique. Sans connoissances, leur choix n'étoit point analogue au goût général;

soit trompés, soit voulant tromper, ils n'avoient entre les mains que des copies informes des morceaux les plus recherchés. Pour captiver l'attention de l'amateur ordinaire, il falloit mettre en évidence ces acquisitions, et courir les risques de les voir emportées par le vent, ou inondées par la pluie, et plus que tout cela, l'attente continuelle des acheteurs qui ne se pressoient gueres de venir les trouver.

Combien de personnes qui sont très-flattées de considérer des objets agréables, mais, ou qui ne sont point en état de les acheter, ou qui ne s'en soucient point assez pour se les procurer ! Enfin le peu de bénéfice, les désagrémens que nous venons de déduire, étoient suffisans sans doute pour diminuer le nombre prodigieux des étaleurs. Mais soit le goût pour une vie indolente, soit

le vain espoir de l'amélioration de leur sort, ils augmentent au-lieu de diminuer. Il en est d'eux comme des colporteurs de livres, engeance qui fait autant de tort au commerce de la librairie que les premiers en font au commerce des estampes, qu'ils avilissent : réflexion qui peut encore s'étendre avec juste raison sur les marchands de tableaux, dont la plûpart, pour ne pas les englober tous, ne sont pas fort en réputation de probité.

Il faut convenir avec justice que parmi le nombre des marchands et étaleurs, il y en a, qui, faisant le commerce depuis plusieurs années, ont acquis les connoissances nécessaires dans la partie des estampes modernes, et par des manieres engageantes autant que par un fond de délicatesse, sont parvenus à se former un sort honnête, et à s'attirer de la considération. J'en connois quelques-uns, et

j'ai cela de commun avec beaucoup d'autres personnes qui les connoissent et les estiment aussi bien que moi. Si le commerce dans tout état ne se trouvoit qu'entre les mains de pareils marchands, l'amateur ne balanceroit plus à accorder sa confiance, au-lieu qu'il est maintenant en garde contre eux, comme avec l'ennemi le plus dangereux.

Du moment où le magasin du marchand n'a pu suffire à sa subsistance, au paiement de son loyer, à l'entretien de sa famille, il a fallu nécessairement que son esprit lui suggérât d'autres moyens de faire face à ses affaires ; l'attachement des correspondants qu'il avoit négligé d'une maniere trop sensible, ne lui permettoit pas de fonder sur eux de grandes espérances ; alors il a suivi l'amateur aux ventes, et s'est dédommagé de sa désertion, en lui faisant

payer plus chèrement les morceaux sur lesquels il enchérissoit. Le bénéfice qu'il pouvoit retirer de certaines acquisitions l'a engagé plus que jamais à profiter à son tour de la multitude des ventes pour remonter son magasin, et y ramener l'amateur. Mais les bons marchés ruinent, dit le proverbe; ces acquisitions accumulées sans réflexion, l'ont promptement replongé dans la détresse. L'impuissance de payer des objets qu'il espéroit vendre avec profit, lui a prouvé trop tard que la voie infaillible pour réussir, n'étoit pas celle qu'il avoit adoptée. Une preuve convaincante de la peine que les amateurs ont eu à se déterminer d'acquérir par eux-mêmes, c'est que, lorsque le marchand s'est trouvé en concurrence avec eux à différentes ventes, ces derniers ont souvent cédé, malgré l'attachement le plus réel, et lui ont offert ensuite

suite un bénéfice honnête, par fois très-considérable, pour se procurer la jouissance de ce qu'ils avoient abandonné par crainte ou par indécision.

Je n'ai pas prétendu confondre dans l'immensité des marchands sans considération qui pullulent à Paris, les maisons de commerce connues depuis long-temps par les amateurs, qui n'ont cessé de les fréquenter, y étant attirés par la quantité et la qualité des marchandises, et par l'honnête complaisance des marchands. Il seroit fort malheureux qu'il n'existât point de riches magasins où l'on pût se procurer les différentes productions des arts, et qu'il fallût attendre les époques des ventes pour se satisfaire, si toutefois encore on en trouvoit l'occasion.

SUITE
DES RÉFLEXIONS
SUR LE COMMERCE
DE LA CURIOSITÉ.

Celui qui protege les arts, et celui qui les pratique, telle distance, telle opinion, telles mœurs qui les séparent, sont unis par des liens indissolubles. Plus d'étrangers alors! Cette vérité a sa preuve dans l'accord parfait qui regne entre les amateurs et les artistes françois, anglois, italiens, &c., et dans le commerce immense de gravures que l'Angleterre vend très-chèrement en France, dont elle tire des sommes considérables, et dont elle ne tire pas autant de marchandises à beaucoup près.

Les progrès de la Gravure angloise sont bien plus évidens que ceux de notre école. Je comprends dans le nombre des Graveurs anglois, les étrangers qui sont domiciliés à Londres, et qui, par conséquent, doivent la plus grande partie de leurs talens aux encouragemens et aux récompenses des amateurs anglois, autant qu'à l'accueil singulièrement flatteur que l'on fait en France à tout ce qui arrive d'Angleterre. La perfection de la Gravure, qui acquiert tous les jours de nouveaux degrés, même en France, où elle marche plus lentement, a donné aux Estampes une valeur qui jusqu'à présent avoit été sans exemple. Cette effervescence a été favorable à quelques-uns de nos Graveurs; et si *la Mort du Général Wolff, le Combat de la Hogue par Woolett*, épreuves avant la lettre, ont été portées à 25 ou 30 louis, *la suite d'Esther,*

Télémaque dans l'Isle de Calypso, la Conversation et la Lecture espagnole par *Beauvarlet*, Estampes d'un burin aimable, mais nullement faites pour entrer en comparaison avec celui de *Woolett*, se vendent aussi de 4 à 5 louis piece avant la lettre.

Peut-on croire que cet enthousiasme dure ? Pour le mérite de l'objet, (il n'y a pas de doute) : mais sur des prix aussi considérables ? Peut-on même le désirer ? Qui pourroit se satisfaire, si toutes les belles Estampes se vendoient aussi follement ? Les gens opulens ! Il est vrai ; mais le nombre des autres amateurs seroit donc obligé de renoncer à des desirs qu'il n'est pas en leur pouvoir de maîtriser ? Qu'un tableau, qu'un dessin, même qu'une Estampe ancienne et rarissime se paye excessivement cher, on peut dire, c'est un original précieux, c'est un morceau rare et uni-

que, j'en suis le seul possesseur. Il n'en est pas de même d'une Estampe, quoiqu'avant la lettre, puisque la possession en est souvent commune à deux cents personnes.

Les premieres épreuves ont certainement un degré de beauté qui l'emporte sur celles que l'on tire après, mais cette différence dans des Estampes, également avant la lettre, n'est pas assez frappante pour produire des changemens considérables dans la valeur. D'ailleurs on n'ignore point la cause de cette augmentation de prix. L'intérêt en est la base, et les Graveurs l'ont posée. Connoissoit-on autrefois la distinction des épreuves avant la lettre? Oui. Mais comment? comme des épreuves d'essai. Enfin telle est la mode présente! Le Graveur est devenu plus exigeant, et l'amateur plus souple. Le premier, certain de vendre ses estampes, y

assigne un prix analogue à sa présomptueuse espérance ; le second, dans la crainte de ne point avoir les productions d'un maître en vogue, se conforme à la loi qu'il a dictée. Voilà la maniere dont se traite le commerce de la Gravure entre les artistes et les amateurs. Pour le marchand qui veut fournir son magasin, et remplir les commissions dont il est chargé, le Graveur se montre moins rétif à proportion du nombre d'épreuves qu'il lui retient ; mais pour peu que sa planche prenne faveur, comme il connoît les besoins réitérés des marchands, il tâche d'en retirer ses épreuves avec l'offre d'un bénéfice analogue à sa spéculation.

Epreuve avant la lettre, n'est pas la seule distinction faite par les Graveurs. Le desir de tirer le parti le plus avantageux de leur planche, leur a fait imaginer une quantité de re-

marques, dont il est bon d'instruire l'amateur, qu'elles trompent souvent en le mettant en contribution. Telles sont des fautes que le hazard ou l'ignorance a produites, des adresses mises après coup, des retranchemens de qualités, des différences dans quelques endroits de l'estampe ; enfin mille autres ruses, qui, devant être ignorées à l'avenir, procurent seulement un gain momentané à l'avide Graveur, dont le marchand à son tour tire quelque profit, mais qui troublent réellement la jouissance de l'amateur, en ce qu'on est toujours prêt à opposer à son épreuve une plus ancienne, avec l'une ou l'autre des différences mentionnées ci-dessus !

Il est agréable d'avoir une épreuve avant la lettre d'une estampe de la premiere distinction, mais cette satisfaction se paye fort chèrement, quoique les Graveurs se soient mis

maintenant sur le pied d'en faire tirer une prodigieuse quantité d'exemplaires, dont ils se procurent de gros avantages, sur-tout lorsque le public accueille avec enthousiasme leurs nouvelles productions. Or, je demande si la différence peut être même apparente dans une épreuve tirée une des premieres du troisieme cent, quand il y en a eu deux cens de tirées avant la lettre, et que souvent dans ces mêmes épreuves avant la lettre, on en distingue, qui, avec le titre de l'Estampe ou la Gravure des armes pour la Dédicace, sont censées réputées avant la lettre, n'ayant cependant pu être tirées qu'après celles dont la marge est entièrement en blanc ? Cette question, facile à décider, n'empêche nullement que toutes celles avant la lettre ne soient vendues le même prix, quoique depuis encore l'on ait réfléchi qu'il étoit possible de

distinguer de nouveau, par une plus ou moins grande valeur, le plus ou moins de force et de beauté des épreuves avant la lettre. Aussi les prix ne sont-ils pas les mêmes pour toutes celles *du Général Wolff, du Combat de la Hogue*, &c.! Aussi a-t-on eu grand soin de mettre des points sur les marges des épreuves pour indiquer leur primauté! Un luxe ridicule a fait imaginer de tirer de ces épreuves sur du papier de soie, mais elles n'ont pas été également adoptées, en ce que la raison et le bon sens donnoient tout lieu de craindre pour leur conservation, et que d'ailleurs elles n'étoient pas aussi vigoureuses. Il m'est inutile de parler des épreuves retouchées dont le ton dur et sans gradation ne laisse point de doutes sur leur infériorité.

L'attention du Graveur s'est étendue sur toutes les sortes d'épreuves.

Une faute que le peu de soin ou l'ignorance du Graveur de lettres avoit produite, l'a éclairé sur ses intérêts, et il ne l'a fait supprimer, qu'après en avoir fait tirer un certain nombre avec cette faute, qui devoit servir à constater son ancienneté sur les épreuves où elle ne subsistoit plus. Telle est celle qu'on peut examiner dans *l'Agar renvoyée de Porporati* où il y a *gavée* au-lieu de *gravée*, et plus anciennement dans le *Silence d'après Greuze*, où il y a une *S* au-lieu d'un *Z*, &c.

La multiplicité des adresses indique à coup sûr le crédit d'une Estampe, et le bénéfice qu'en ont tiré plusieurs marchands, par les mains desquels la planche a passé, et à laquelle ils ont fait chacun apposer leur adresse, soit en faisant supprimer celle de leur dévancier, soit en la laissant subsister avec la leur. Mais, comme on

ne laisse plus deux adresses à la fois, et que l'amateur peut n'avoir pas connoissance de la premiere, on profite de cette ignorance pour lui vendre des épreuves postérieures pour des épreuves avec les premieres adresses. Et comment n'être point trompé, par exemple, avec des Estampes semblables à celles d'après *Vernet* par *Balechon*, dont les planches ont été en vente chez tant de marchands ?

Si l'on a fait usage des moyens de bénéficier que présentoit la différence des adresses anciennes et modernes, on n'a pas oublié de faire servir à la valeur des Estampes, des suppressions de qualité, ou même le motif de la naissance de l'Estampe. Cette habitude vieillit déja : je veux dire, avant que les mots de *Conseiller d'état, pour sa réception à l'Académie,* &c., soient tracés sur les épreuves. On en a fait tirer un certain nombre

qui se vendent chèrement à proportion de la beauté du sujet, du mérite de l'artiste et des goûts des amateurs. *La Susanne d'après Santerre par Poporati, le Licurgue d'après M. Cochin par Démarteau, le Portrait de Samuel Bernard par Drevet, celui de M. de Marigny et celui de M. de la Vrilliere par M. Wille*, &c. &c., sont plus belles épreuves et se payent davantage avec les remarques que je viens de citer.

Enfin, oubliant toutes les distinctions qui ont été mises sous les yeux, et écartant au loin l'idée de toutes celles que l'intérêt peut faire naître, ne seroit-il pas préférable de voir toutes les incertitudes terminées par les seules différences d'épreuves avant et avec la lettre? Ne pourroit-on pas raisonnablement sur celles avec la lettre, borner son bénéfice à la valeur attachée à la distinction des premier, second,

second, troisieme, quatrieme et cinquieme cent, &c., valeur qui diminueroit à mesure que la qualité de l'Estampe s'affoibliroit ? La fortune du Graveur, il est vrai, ne se formeroit pas aussi rapidement, mais il vendroit davantage. Son Estampe ne seroit jamais forcée à baisser de prix, et éviteroit peut-être par-là ce dégoût qu'elle ne tarde pas à essuyer, si elle n'a pas un mérite éminent. Beaucoup de personnes, principalement celles intéressées, soutiendront le contraire, et auront peut-être pour elles l'apparence de la vérité ; mais je ne suis point embarrassé sur ma réponse, et je leur dirai d'avance qu'il est prouvé d'une maniere sans réplique que tout Graveur adopté par le public, vend toutes ses épreuves de telle façon qu'il s'y prenne, et que ceux qui ne le sont point, malgré l'emploi de toutes les ruses ima-

ginables, ne parviennent jamais à en vendre seulement la moitié.

Cependant, avec tant de ressources pour la vente d'une Estampe, le marchand intéressé qui ne participe que foiblement au bénéfice du Graveur, a inventé de nouveaux moyens de tromper les curieux, soit par des cache-lettres, soit en gratant le plus adroitement possible des remarques ou des adresses qui s'opposoient au prix qu'il vouloit avoir de ses estampes. L'un a grand soin de vendre ses épreuves toutes encadrées pour en voiler les imperfections ; un autre les retouche avec de l'encre de la chine pour suppléer et réparer l'accord interrompu des teintes, &c. &c.

Le marchand de mauvaise foi est autant à craindre pour l'amateur, que le marchand connu et instruit doit être recherché par lui. Les petites ruses n'appartiennent qu'à une ame

avilie par le besoin, ou corrompue par l'appât d'un gain médiocre, et le plaisir honteux d'en imposer pour un temps.

Le cache-lettres, sotte invention, est facile à découvrir, en ce que le papier, que l'on fait servir à cacher la lettre de la planche avant de la tirer, laisse une empreinte, qui quoique légere, saute aux yeux par la marge de ce papier tracée sur le papier de l'estampe : aussi le marchand a-t-il grand soin de mettre ces estampes suspectes dans des bordures qui le tranquillisent davantage sur sa supercherie. Il est donc de la prudence d'un homme de goût de n'acheter aucune estampe sous verre, sans être entièrement persuadé de sa qualité et de sa condition. Cette conduite est indispensable, en ce que le verre couvre plusieurs imperfections qui échappent à l'œil, et que les es-

tampes y prennent un ton de couleur favorable. Ces imperfections essentielles sont des adresses gratées avec art, des coups de pinceaux donnés dans certaines parties foibles de l'estampe, des petites déchirures réparées avec intelligence, enfin ce que l'on ne sauroit appercevoir, sans tenir entre ses mains l'estampe, qui le plus souvent encore, est collée à fond sur le carton, et qu'il faut fatiguer pour décoller, au risque même de la voir se séparer en mille morceaux. Telles sont les ruses habituelles du marchand ; mais revenons au Graveur.

Il y a des Graveurs assez peu délicats pour copier servilement une estampe estimée, de la même grandeur, du même sens, pour y mettre les mêmes noms, les mêmes remarques, et pour la faire passer ensuite dans le commerce pour l'originale.

Quoiqu'ils ne trompent que des amateurs sans goût et sans discernement, leur faute réfléchie n'en est pas moins grieve ; j'en laisse jugé le public.

Il y en a d'autres, qui, pour flatter la dépravation de nos mœurs et recueillir le fruit de leur travail criminel, donnent à leurs épreuves pour remarques extraordinaires, des draperies supprimées, draperies qui, se trouvant dans l'estampe, ne présentent aucune idée obscene, mais dont la suppression affiche l'indécence la plus marquée. D'autres se permettent de tracer nuement les images les plus libertines par des situations sur lesquelles il est impossible de se méprendre. Objecteront-ils qu'ils n'ont fait que copier des productions qui ne sont point de leur composition ? Qu'ils évitent de s'attacher à de pareils modeles, et ce sera sans contredit la meilleure excuse. Le Peintre

qui fait un tableau, une gouache, une mignature, n'obéit qu'à un seul amateur de ce genre, qui a excité sa cupidité par une forte somme; mais le Graveur qui copie ce tableau, cette gouache ou cette mignature, et qui a soin d'y faire de pareilles remarques, propage le vice par la multitude de ses épreuves. Il est donc doublement condamnable? Je conviens qu'ils trouvent les uns et les autres assez de personnes que ces tableaux lascifs et impudiques flattent infiniment; mais peuvent-ils faire entrer leur réputation et leur honneur en parallele avec l'appât vil de quelques écus? Ne doivent-ils pas se persuader que si on achete leurs estampes, un goût corrompu peut seul exciter à recourir à un Graveur que l'on méprise intérieurement? En effet l'expérience a prouvé que tous les artistes qui s'étoient livrés à ce genre de travail, non

seulement n'y avoient pas prospéré, mais encore avoient encouru le mépris, même de ceux qui les avoient employés. D'ailleurs cette odieuse habitude de montrer le vice sous des formes séductrices, attaque tellement l'ordre de la société, qu'il seroit très-important d'en arrêter les dangereuses suites.

Je ne puis passer sous silence la méthode suivie des souscriptions, qui, réellement avantageuses pour les arts, lorsqu'elles sont ouvertes par des personnes dont la fortune et les talens assurent la réalité, sont dangereuses et suspectes, lorsqu'elles n'offrent qu'un vain amas de phrases et de promesses, dont l'étendue seule témoigne les insurmontables difficultés, et dont le but est de tirer des avances en pure perte pour ceux qui les font, et qui ne leur laisse pour indemnités que quelques livraisons

de sujets mal conçus, mal exprimés et gravés par les artistes les plus médiocres que l'on a employés à peu de frais. Telles sont cependant la plupart des souscriptions, pour ne pas dire toutes ! Aussi leur regne est presque fini, et les amateurs en sont à-peu-près entièrement dégoûtés, avec d'autant plus de raison qu'il ne faut rien moins que plusieurs années pour jouir de la totalité d'un ouvrage.

Je finirai en disant que, si le Graveur est jaloux de se faire une réputation aussi justement méritée que celle des artistes célebres, dont les Estampes décorent les cabinets, il doit travailler aussi sérieusement qu'eux pour acquérir des talens dans le genre de Gravure qu'il a adopté ; et comme la dissipation du grand monde ne convient nullement à l'application qu'exige l'étude, je l'inviterai à se renfermer le plus qu'il pourra dans

son cabinet, et à y éviter la foule des importuns.

Si le marchand, consterné de la perte de son crédit, desire regagner peu-à-peu la confiance de l'amateur, je lui conseillerai de s'attacher entièrement à son commerce, de s'efforcer d'y acquérir des connoissances, pour faire concevoir de son mérite une bonne opinion, de rejetter au loin toutes ces petites ressources d'intérêt qui font soupçonner sa bonne foi, et qui éloignent les curieux de son magasin.

Si nos Peintres, dont les talens sont subordonnés à ceux des autres Ecoles, veulent sortir de la léthargie où le luxe et la présomption les a plongés, qu'ils redoublent d'activité, et qu'ils se livrent avec ardeur à l'étude parfaite d'un art dans lequel on ne sauroit devenir célebre, sans une persévérance opiniâtre.

Si les amateurs ambitionnent une possession présidée par le goût et les lumieres, qu'ils proportionnent leur estime et les récompenses au mérite de ceux qu'ils choisissent pour conseils ; qu'ils cessent d'être minutieux et tracassiers sur des objets de la premiere valeur, et prodigues pour des jouissances indignes d'un homme instruit et bien né ; qu'ils fassent servir les biens dont la fortune les a comblés pour encourager l'artiste, soutenir le marchand et satisfaire la passion noble que les arts leur ont inspirée.

Chacun alors remplissant les devoirs que son rang, son état et sa profession lui prescrivent, la société y acquerra de nouveaux avantages, et les hommes y trouveront une nouvelle source de jouissances.

FIN.

VARIATION DE PRIX,

CONCERNANT

LES TABLEAUX.

Extrait du Répertoire que je publiai en 1783.

ÉCOLE D'ITALIE.

ALBANE.

Une Sainte Famille. Tableau sur cuivre, de 12 po. de haut, sur 9 de large.

Nos. 4. M. *le Comte de la Guiche*, 674 liv.
5. M. *de Boisset*, . . 1500
10. M. *Poullain*, . . 1500

Mercure parlant à Apollon. Dans le

haut du tableau on voit l'assemblée
des Dieux. H. 32 po, L. 37 po. T.

2. M. *Ladvocat*, . . . 4001 liv.
76. *Mgr. le P. de Conti*, 2401
9. M. ***. 1779, . . 1301

M. *Avril, Graveur.*

Guide et Pésarese.

Deux tableaux, tous deux Sujets de Sainte Famille. H. 15 po., L. 21 po. B. et T.

1 et 2. M. *de la Live de Jully*, 5830 liv.
64. *Mgr. le P. de Conti*, 16000
13 et 14. M. ***. *Boileau*,
1779, 7202

M. *le Comte de Merle.*

Josepin.

Adam et Eve chassés du Paradis terrestre. Tableau sur cuivre. H. 19 po., L. 14 po.

76. *Mgr. le P. de Carignan*,
1743, 775 l.
13 *Mgr. le P. de Conti*, 1777, 3000

Mole.

MOLE. (P. F.)

Clorinde et Herminie. Tableau sur toile. H. 2 pi. 10 po., L. 5 pi.

23. *Mgr. le P. de Conti*, 1501 liv.
32. M. ***. 1779, . . 1300
13. M. *de Nogaret*, . . 350

MURILLOS.

Les noces de Cana. Tableau sur toile, de 5 pieds sur 7.

164. M. *le P. de Conti*, 9060 liv.
36. M. ***. *Boileau*, 1779, 5010

M. de Presles.

Un jeune garçon assis sur une natte, cherchant à détruire ce qui l'incommode. H. 4 pi., L. 3 pi. 4 po. T.

8. M. *Gaignat*, . . 1544 liv.
1. M. *de Sainte-Foix*, 3600

Pour le Roi.

RAPHAEL.

Le portrait de Raphaël. Tableau de 20 po. de haut, sur 15 de large.

6. M. *le P. de Conti*, . 1480 liv.
1. M. ***. 1779, . . 610
2. M. *de Pange*, 1781, 600
 M. *le Comte d'Orsay*.

SALVATOR ROSE.

Apollon et la Sibylle de Cumes. Tableau sur toile. H. 5 pi. 4 po., L. 7 pi. 11 po.
78. M. *de Jullienne*, . 12012 liv.

VERONESE. (P.)

La Présentation au Temple. H. 6 pi. 11 po., L. 7 pi. T. Ce tableau vient du cabinet de M. *de Pontchartrain*, et fut vendu à sa vente, 8501 liv.
104. M. *le Duc de Tallard*, 15101
 Pour le Roi de Prusse.

Deux autres tableaux par le *même* dont une Annonciation. H. 3 pi., L. 2 pi. 3 po. T.
101. M. *le P. de Carignan*, 2001 liv.

104. M. *le P. de Conti*, 3000 liv.
4. M. *Poullain*, . . 1250

ÉCOLE DES PAYS-BAS.

Berghem. (N.)

Deux Ports de Mer ornés de figures, barques et animaux. H. 12 po., L. 15 po. B.

63 et 64. M. *le Duc de Choiseul*, 4000 liv.
365. M. *le P. de Conti*, 6000
 M. *le Duc de Chabot.*

Dow. (Gérard.)

Une jeune fille marchandant un lievre. Tableau de 22 po., sur 17 po. 6 lig. de large. B.

14. M. *le Duc de Choiseul*, 17300 liv.
322. M. *le P. de Conti*, 20000
 M. *le Duc de Chabot.*

Deux autres dont le portrait de ce

Peintre par lui-même. H. 11 po.
3 lig., L. 7 po. 6 lig. B.
79. M. *de Boisset*, 12999 liv. 19 s.
 M. *le Maréchal de Noailles.*

Une Femme versant du lait dans une jatte. H. 3 po., L. 9 po. 9 li. B.
77. M. *de Boisset*, 8999 liv. 19 s.
52. M. *Poullain*, . 10700
 M. *le Duc de Brisac.*

HUYSUM. (J. VAN.)

Deux tableaux de fleurs sur toile.
159. M. *de Boisset*, 16016 liv. 5 s.
Deux autres par le même, sur cuivre.
47. *l'Electeur de Cologne*, 4150 liv.
200. M. *de Jullienne*, . 3050
181. M. *de Gagny*, . 8000
473. M. *le P. de Conti*, . 4000
142. M. ***. 1779, . . 1700
22. M. *de Pange* , . . 3300

JARDIN. (K. DU)

Le Marchand d'orviétan. Il a été gravé et par M. de Boissieu et M. David.

167. M. *de Gagny*, . . 17202 liv.
Un jeune Garçon ramassant du fruit pour mettre dans des paniers qu'un âne porte sur son dos. Il a été gravé par M. *Watelet*.
107. M. *le Comte de Vence*, 620 l. 2 s.
169. M. *de Gagny*, . 2000
 M. *le Comte de Merle*.

JORDAENS.

Le portrait de ce Peintre et celui de sa Femme donnant une prune à un perroquet. Tableaux sur toile.
4. M. *de Choiseul*, . . 2600 liv.
271. M. *le P. de Conti*, 2000
105. M.***.1779, . . 1100
 M. *le Maréchal de Noailles*.

LAYRESSE.

Achille reconnu. Tableau sur toile, de 2. pi. 11 po. de haut, sur 4 pi. 11 po. de large.
194. M. *de Jullienne*, . 9610 liv.
 Pour le Roi de Prusse.

Metzu.

Le Marché aux herbes d'Amsterdam. Il a été gravé par *David*.

107. M. *de Gagny*, . 25800 liv.

Deux tableaux dont l'un représente une Femme assise caressant son chien, et ayant sur ses genoux une planche et du papier bleu. H. 13 po. 3 lig., L. 11 po. B.

81. M. *de Boisset*, . 12899 liv. 19 s.

Une Dame de bout, sa femme-de-chambre lui verse de l'eau sur les mains ; un homme en habit noir paroît entrer sans être vu. H. 31 po., L. 25 po. T.

33. M. *de Gaignat*, . 5500 liv.
24. M. *le Duc de Choiseul*, 7800
80. M. *de Boisset*, . 9980

M. *le Maréchal de Noailles*.

Une jeune Femme donnant un bonbon à son enfant que la nourrice tient sur ses genoux. H. 13 po., L. 11 po. B.

64. M. *Lempereur*, . . 3520 liv.
330. M. *le P. de Conti*, 1701

MIEL. (J.)

Saint François faisant l'aumone. H. 24 po., L. 18 po. T.
17. M. *Gaignat*, . . . 1800 liv.
102. M. *le Duc de Choiseul*, 2000
276. M. *le P. de Conti*, 1803
 M. *le Duc de Chabot.*

NETSCHER. (G.)

Le petit Physicien, gravé par M. *Wille.*
1. Mlle. *Clairon*, . . . 1201 liv.
144. M. *de Boisset*, . 1800
 M. *le Duc de Chabot.*

OSTADE. (Adrien VAN.)

L'intérieur d'une Ferme où l'on voit des buveurs. Tableau sur bois, fait en 1660.
27. M. *Gaignat*, . . . 10800 liv.

68. M. *de Boisset*, . . . 9400 liv.
 M. *le Maréchal de Noailles.*

OSTADE. (J. VAN.)

Un Village dans lequel on voit des chariots, des cavaliers et des hommes à pied. H. 28 po., L. 3 pi. 4 po. B.

118. M. *de Boisset*, 14999 liv. 19 s.
 M. *le Maréchal de Noailles.*

POELEMBURG. (C.)

Un repos en Egypte. H. 15 po., L. 18 po. B.

46. M. *le D. de Choiseul*, 2400 liv.
252. M. *le P. de Conti*, . 1690
148. M. ***. 1779, . . 1200
29. M. *de Pange*, . . 1102

POTTER. (Paul.)

Le bois de la Haye. H. 23 po. 6 lig., L. 28 po. B.

71. M. *le D. de Choiseul*, 27400 liv.
370. M. *le P. de Conti*, 19000

132. M.***. *Boileau*, 1779, 10000 l.
20. M. *de Pange*, 1781, 14000

Une Prairie où l'on voit trois bœufs, dont un paroît se frotter contre un tronc d'arbre. H. 2 pi. 7 po., L. 3 pi. 9 po. T.

72. M. *le D. de Choiseul*, 8001 liv.
371. M. *le P. de Conti*, 9530
133. M. ***. 1779, . . 6000
21. M. *de Pange*, 1781, . 7321

REMBRANDT.

Vertumne et Pomone, de proportion naturelle. Tableau sur T. Il a fait partie des cabinets de Mme. *la Comtesse de Verrue* et de M. *le Comte de Lassay.*

69. M. *de Gagny*, . 13700 liv.

Les Pélerins d'Emmaüs. Tableau sur bois.

50. M. *de Boisset*, . 10500 liv.

Le Philosophe en méditation et son pendant, gravés par *Surugue.*

7 et 8. M. *le D. de Choiseul*, 14000 l.
49. M. *de Boisset*, . . 10900

Ils viennent du cabinet de M. *le Comte de Vence.*

RUBENS. (P. P.)

Une Sainte Famille : la Vierge présente le sein à l'Enfant Jesus, et Saint Joseph en chemise est occupé à dresser un morceau de bois. Tableau ceintré, daté de 1640. Il a fait l'ornement du cabinet de Madame *la Comtesse de Verrue*, qui y étoit particulièrement attachée.

19. M. *Gaignat*, . . 5450 liv.

M. *le Duc de Praslin.*

L'Adoration des Rois. Tableau sur toile, de 7 pi. 6 po. de haut, sur 9 pi. 6 po. T.

28. M. *de Boisset*, . 10000 liv.

Le même sujet, de 5 pi. 4 po. de haut, sur 7 pi. 10 po. de large. T.

13. M. *Godefroy*, 1748, 8000 liv.

La Famille le retira et le vendit à

M. *le Duc de Tallard,* 10000 liv.
140. M. *le D. de Tallard,* 7500
Pour le Roi de Prusse.

Une des Femmes de Rubens, accompagnée de deux enfans. H. 3 pi. 6 po., L. 2 pi. 7 po. B.

6. M. *de la Live de Jully,* 1770, 20000 liv.
29. M. *de Boisset,* 1777, 18000

Sainte Cécile par le même. H. 5 pi. 8 po., L. 4 pi. 3 po. B.

44. M. *le P. de Carignan,* 10000 liv.
139. M. *le D. de Tallard,* 20050
Pour le Roi de Prusse.

Il y en a une Estampe gravée par *Witdoeck,* et terminée par *Bolsvert.*

TENIERS. (D.)

L'Enfant prodigue ; il a été gravé par *J. P. le Bas.*

81. M. *de Gagny,* 1776, 28999 l. 19 s.

Les Œuvres de miséricorde, gravées par *le même ;* ce tableau faisoit

partie du cabinet de Mme. *de Gontault*.

23. M. *Gaignat*, . . 7250 liv.
31. M. *le D. de Choiseul*, 9530
298. M. *le P. de Conti*, 10510

M. *le Duc de Chabot*.

L'intérieur d'une Chambre où l'on compte 26 figures. H. 22 po., L. 31 po. C. Ce tableau vient du cabinet de M. *le P. de Rubempré*, et est décrit sous le N°. 47 du catalogue publié à Bruxelles en 1765. Il fut vendu, . 5480 liv.
60. M. *de Boisset*, . . 12000

M. *le Maréchal de Noailles*.

Fête de village. On remarque des buveurs devant la porte d'un cabaret. H. 30 po., L. 39 po. T.
82. M. *de Gagny*, . 11000 liv.
43. M. *Poullain*, . . . 9000

M. *le Comte d'Orsay*.

Accords flamands et lendemain de noces.

noces. Ils ont été gravés par *le Bas*.

30. M. *de Brunoy*, 10999 liv. 19 s.

M. *le Comte de Merle*.

Fête flamande : elle vient du cabinet de Mme. *la Comtesse de Verrue*, où elle fut vendue . 2400 liv.

43. M. *Lempereur*, . 10001
59. M. *de Boisset*, . 10000

M. *Dainval*.

Une Guinguette flamande.

44. M. *Lempereur*, . . 8040 liv.

M. *le Maréchal de Noailles*.

Deux tableaux dont un représente des Joueurs de boule.

37 et 38. M. *le Duc de Choiseul*, 1772, 5600 liv.
399. Mgr. *le Prince de Conti*, 1777, 7200 liv.
114. M.***.*Boileau*, 1779, 4500
13. M. *de Pange*, 1781, 5004

Les Pêcheurs, gravés par *le Bas*, tableau sur toile.

P

55. M. *le Comte de Vence*, 1260 l. 19 s.
83. M. *de Gagny*, . 4820
 M. *le Comte de Strogonoff.*

Terburg. (G.)

Trois Femmes dans un appartement, l'une d'elles écrit une lettre.
15. *Gaillard de Gagny*, 1762, 3600 l.
52. M. *de Boisset*, 1776, . 10000
 M. *le Maréchal de Nouilles.*

Deux hommes et une femme assise devant une table couverte d'un tapis de Turquie. T.
141. M. *de Jullienne*, . 2800 liv.
26. M. *le D. de Choiseul*, 3600
295. M. *le P. de Conti*, . 4800
23. M. *de Pange*, . . 5855

L'intérieur d'une Cour de Paysan : on voit une femme assise à la porte ; elle nettoie la tête de son enfant, tableau sur T.
30. M. *le D. de Choiseul*, 4800 liv.
780. M. *le P. de Conti*, . 2400
 M. *le Duc de Chabot.*

Van Dyck. (Ant.)

Le Portrait du Président Richardot, sur toile.
16. M. *Gaignat*, 1768, 9200 liv.
45. M. *de Boisset*, 1777, 10400

Un Homme de grandeur naturelle; il est assis et joue de la guitarre.
23. M. *de Brunoy*, . . 6000 liv.
34. M. *Poullain*, . . 2406

M. *de Courmont*.
Renaud et Armide accompagnés d'amours, tableau gravé par *Bailliu*.
91. M. *le P. de Carignan*, 3302 liv.
152. M. *le D. de Tallard*, 7000

Pour le Roi de Prusse.
Un Homme jouant de la musette; il a son chapeau en partie rabattu, et un habillement rouge, tableau sur toile, par *le même*.
274. M. *le P. de Conti*, . 8001 liv.

C'est le portrait du Grand-Pere de M. *Mariette*, dont *Van Dyck* étoit l'ami. Mme. *la Duchesse de Ruffec* légua ce tableau

à M. *Dutrévoux* qui le laissa pareillement à M. *de Lautrec*, Capitaine aux Gardes; et ce dernier à M. *le Chevalier de la Ferriere*, qui le vendit à *Mgr. le Prince de Conti*: c'est M *le Duc de Praslin* qui le possede actuellement.

WYNANTS.

Un Paysage avec figures et animaux, par *Ad. Vanden Velde*.
54. M. *de Boisset*, . 9999 liv. 19 s.
 M. *le Maréchal de Noailles*.
Ce tableau vient du cabinet de M. d'*Hier Lubbeling*, à Amsterdam.

WOUVERMANS. (P.)

Un Marché de chevaux et un Manege: ils viennent du cabinet de M. *le Marquis de Voyer d'Argenson*.
57 et 58. M. *le D. de Choiseul*, 20000 l.
342. M. *le P. de Conti*, . 19800
 M. *le Duc de Chabot*.
La course du Hareng, tableau sur T.
87. M. *de Boisset*, 11999 liv. 19 s.

Marché aux chevaux par le *même* ; il est gravé par *Moyreau*, N°. 18 de son œuvre : il vient du cabinet de Mme. *la Comtesse de Verrue*, où M. *le Comte de Clermont* l'acheta 2001 liv.
35. M. *Gaignat*, 1768, 14560

 M. *le Maréchal de Noailles.*

Une Chasse au cerf, tableau sur T.
170. M. *de Jullienne*, . 16700 liv.
La Course de la bague, gravée par *J. Moyreau.*
112. M. *de Gagny*, . 5901 liv.

 M. *le Comte de Merle.*

Deux tableaux, dont un Départ pour la chasse.
87. M. *de Boisset*, 1777, 10660 liv.
56. M. *Poullain*, 1780, 12100

 M. *le Maréchal de Noailles.*

Occupations champêtres, gravées par *Moyreau*, N°. 71 de son œuvre.
171. M. *de Jullienne*, 1767, 5060 liv.

P 3

88. M. *de Boisset*, 1777, 8000 liv.

 M. *le Chevalier Lambert*.

Le Cabaret et la Fontaine des chasseurs, sur cuivre. Ils ont été gravés par *le même*.

90. M. *de Boisset*, 1777, 7800 liv.

 M. *le Duc de Praslin*.

L'Intérieur d'une écurie, à l'entrée de laquelle on voit un pauvre qui demande l'aumône, tableau sur cuivre par *le même*.

45. M. *de Boisset*, . . . 5000 liv.

 M. *le Duc de Praslin*.

VANDEN DYCK.

Agar présentée à Abraham, et Agar renvoyée, tableaux sur cuivre qui ont été gravés par *Massard* et *Porporati*.

18. M. *Gaignat*, . . . 2402 liv.

 M. *le Maréchal de Noailles*.

VANDER MEULEN.

Deux sujets de batailles. H. 3 pi. 6 po., L. 5 pi. 6 po. T.

52. M. *L. Michel Vauloo*, 10000 liv.
Pour l'Impératrice de Russie.

Deux petits tableaux, dont l'un représente des Bagages attaqués sur une hauteur.

68. M. *Lempereur*, . 2100 liv.
148. M. *de Gagny*, . 1800
420. M. *le P. de Conti*, 3000
118. M.***. *Boileau*, 1779, 2000

WANDER WERFF.

Deux jeunes Filles jouant aux osselets sur l'appui d'une croisée, petit tableau sur bois.

51. M. *Gaignat*, . . 6000 liv.
81. M. *le Duc de Choiseul*, 12510
468. M. *le P. de Conti*, 8005

VANDEN VELDE. (Adrien)

Un Paysage avec figures et animaux, fait en 1664.

136. M. *de Boisset*, . 20000 liv.

Une chaumiere près de laquelle on

voit un homme par le dos, tenant la bride d'un cheval gris pommelé, tableau sur toile.

159. M. *de Gagny*, . 14980 liv.

Amusement d'hiver par le *même*; il a été gravé par *Aliamet*.

10 M. *Mariette*, . . . 4000 liv.
414. M. *le P. de Conti*, 4000
68. M.***. 12 Janvier 1780, 1300

Départ pour la chasse au vol. H. 19 po, L. 16 po. T.

140. M. *de Boisset*, 4799 liv. 19 s.
 M. *le Comte de Merle*.

Une Vue des bords de la mer de Scheveling, le Prince d'Orange s'y promene dans un carosse attelé de six chevaux blancs.

413. M. *le Prince de Conti*, 5070 liv.
114. M. *Trouard*, . . 3800
 M. *le Marquis de Vaudreuil*.

VANDEN VELD. (G.)

Une Mer calme chargée de vaisseaux et chaloupes. B.

73. M. *de Boisset*, . . 8051 liv.

M. *le Duc de Praslin.*

Une autre Marine sur toile.

316. M. *le P. de Conti*, 1777, 3151 liv.
146. M. ***. *Boileau*, 1779, 1700
69. M. *Poullain*, 1780, 2700
26. M. *de Pange*, 1782, 1800

ÉCOLE FRANÇOISE.

Boucher. (F.)

Hercule et Omphale. H. 2 pi. 10 po., L. 2 pi. 3 po. T.

192. M. *de Boisset*, . 3840 liv.

Le Lever et le Coucher du Soleil, sujets traités allégoriquement.

14. Mme. *de Pompadour*, 9800 liv.

M. *Dennery.*

Bourdon. (S.)

Le Départ de Jacob, tableau sur toile.

564. M. *le P. de Conti*, 4701 liv.
M. *le Comte de Merle.*

Adoration des Bergers et celle des Rois, sur cuivre.

168. M. *de Boisset*, . 3901 liv.

Autre Adoration des Rois, sur toile.

46. M. *le Doux*, 1775, 3600 liv.

CHAMPAGNE. (P. DE)

Notre Seigneur à table avec ses Disciples, tableau sur toile.

127. M. *de Jullienne*, . 400 liv.
280. M. *le P. de Conti*, 2390

FRAGONARD. (H.)

La Visitation de la Vierge et de Ste. Elizabeth. H. 15 po., L. 20 po. T.

81. M. *le D. de Grammont*, 3000 liv.
226. M. *de Boisset*, . . 7030
775. M. *le P. de Conti*, 2501

Greuze. (J. B.)

L'Accordée de village, gravée par *Flipart*.

42. M. *de Menars*, . 16650 liv.

Joullain pour le Roi.

C'est l'*Impératrice de Russie* qui a le pendant de ce tableau ; il représente le paralitique, et il a été gravé par *Flipart*.

Le Pere de Famille lisant la bible, gravé par *Martinasie*.

113. M. *de la Live de Jully*, 4750 liv.
206. M. *de Boisset*, . 6700

M. *de St. Julien.*

La Priere à l'Amour, gravée par *Macret*.

133. M. *le D. de Choiseul*, 5650 liv.
742. M. *le P. de Conti*, . 5000

Hire. (Laurent de la)

Les Enfans dévorés par les Ours pour avoir insulté le prophete Elisée. H. 3 pi., L. 4 pi.

51. M. *le Marquis de Menars*, 5710 liv.
Pour le Roi.

Un Paysage où l'on voit des Femmes qui se baignent ; il a été gravé par *Godefroi* en 1779.
67. M. *de St. Hubert*, . 2500 liv.
579. M. *le P. de Conti*, 3400
16. M. *Trouard*, 1779, 3000

LAGRÉNÉE l'ainé. (N.)

Des Femmes au Bain, petit tableau sur toile.
50. M. *de Menars*, . . 2271 liv.
M. *de Courmont.*

LORRAIN. (Claude.)

Deux Paysages : dans l'un on remarque un Homme, deux Femmes et un Enfant assis au bord de l'eau.
200. M. *de Gagny*, 23999 liv. 19 s.

Vue de *Campo Vaccino*, et pour pendant, un Port de Mer : les figures

gures sont par *J. Miel.* Ils viennent du cabinet de Mme. *la Comtesse de Verrue,* et ils y furent vendus, 3350 liv.
23. M. *Gaignat,* . . 6200
195. M. *de Gagny,* . 11904
104. M. *Poullain,* . . 11003
 M. *le D. de Brissac.*
Un Paysage où l'on voit un Aquéduc, sur toile, de deux pi. 2 po. de haut, sur 3 pi. de large.
196. M. *de Gagny,* . 10000 liv.
Un Temple près duquel on remarque Enée et son pere Anchise ; dans l'éloignement on apperçoit à la rade la Flotte troyenne.
Ce tableau sur toile a fait partie du cabinet de Mme. *de Verrue.*
427. M. *de Fonspertuis,* 2001 liv.
197. M. *de Gagny,* . . 9900
Deux Paysages, dans l'un desquels on voit les Pellerins d'Emmaüs, 3 pi. de haut, sur 4 pi. de large.
31 et 32. M. *de la Guiche,* 8001 liv.
 Q

Junon confie Io aux soins d'Argus ;
pour pendant, Mercure l'endormant au son de sa flûte. H. 18 po.,
L. 27 po.

124 et 125. M. *le Duc de Choiseul*, 6750 liv.
544. M. *le P. de Conti*, 7900 liv.
M. *le Duc de Chabot*.

MOINE. (F. LE)

Adam et Eve séduits par le Serpent ; tableau de 2 pi. de haut, sur 1 pi. 6 po. cuivre.

688. M. *le P. de Conti*, 7000 liv.
114. M. *Poullain*, . . 5751

NATOIRE. (C.)

Triomphe de Bacchus et celui d'Amphytrite ; ils sont gravés par *Moitte*.

95. M *de la Live de Julli*, 855 liv.
16. M. *de Bourlat*, . . 3001

PAROCEL. (J.)

La Défaite des Ligueurs par Henri IV, gravée par *Basan*.
49. M. *de la Live de Julli*, 425 liv.
626. M. *le P. de Conti*, . 1030
25. M. *Trouard*, . . . 272
 M. *le Baron de St. Julien*.

POUSSIN. (N.)

Une Fête en l'honneur du Dieu Pan.
165. M. *de Boisset*, . 15000 liv.
Jupiter allaité par la chevre Amalthée.
194. M. *de Gagny*, . 8500 liv.

RAOUX. (J.)

Dibutade faisant le Portrait de son Amant, tableau sur toile de 3 pi. 4 po. de haut, sur 2 pi. 4 po. de large.
177. M. *de Boisset*, . 6000 liv.
L'Intérieur d'un Temple dédié à Priape; ce tableau a été gravé par *Beauvarlet*.

651. M. *le P. de Conti*, 3599 liv.
Deux femmes faisant de la musique.
176. M. *de Boisset*, 5400 liv.

Santerre. (J. B.)

Adam et Eve dans le Paradis terrestre, tableau sur toile de 7 pi. de haut, sur 5 pi. 5 po. de large.
218. M. *de Gagny*, 12400 liv.
La Coupeuse de choux, par le même.
219. M. *de Gagny*, 3215 liv.
110. M. *Poullain*, 6900
M. *le Duc de Chabot.*

Subleyras. (P.)

Saint Bazile célébrant le Sacrifice de la Messe, tableau ceintré, de 4 pi. de haut, sur 2 pi. 4 po. de large.
181. M. *de Boisset*, 6799 liv. 19 s.
La Courtisane amoureuse et le Faucon, gravés à l'eau-forte par M. *Pierre*. Ils furent vendus chez M. le D. de St. *Aignan*, 1500 liv.

182. M. *de Boisset*, . 1100 liv.
23. M. *Trouard*, . . . 600
 Mme. *de St. Julien*,

SUEUR. (E. LE)

Un Sujet allégorique représentant le Ministre d'Etat ; ce tableau de forme ovale est gravé par *Tardieu*.
15. M. *Potier*, . . . 1500 liv.
retiré par la famille et vendu
 à l'amiable, . . . 2400
171. M. *de Boisset*, . 10000
 M. *le Duc de Chabot*.

VANLOO. (Carle)

Le Mariage de la Vierge, tableau peint en Italie. H. 22 po., L. 32 po. toile ceintrée.
186. M. *de Boisset*, . 6000 liv.
Adoration des Bergers, tableau sur toile de 24 po. 6 lig. de haut, sur 20 po. de large.
84. M. *Lempereur*, . 4800 liv.

187. M. *de Boisset*, 3002 liv.

Les quatre Arts, tableaux de forme ronde, gravés par *Et. Fessard*.

124. M. *le M. de Menars*, 3100 liv.

Enée portant son pere Anchise, gravé par *Dupuis*.

67. *Louis Michel Vanloo*, 4020 liv.
88. M. *de la Live de Jully*, 2000
710. M. *le P. de Conti*, 7225

VERNET. (J.)

Les Baigneuses, gravées par *Balechou*.

73. M. *d'Héricourt*, 1766, 3531 liv.
132. M. *le D. de Choiseul*, 5950
734. M. *le P. de Conti*, 5100

Le Matin et le Midi, gravés par *Aliamet*.

42. M. *de Villette*, 1210 liv.
205. M. *de Boisset*, 4000
37. M. *Trouard*, 3000

M. *le Marquis de Champgrand*.

Vue de la Ville d'Avignon du côté du Rhône, tableau peint en 1757.
82. M. *Peilhon*, 1763, 4000 liv.
202. M. *de Boisset*, 1777, 4200
<div style="text-align:right">M. *Aubert.*</div>

Deux tableaux, dont un représente une Tempête au bord de la Mer.
137. M. *de Menars*, 1782, 6621 liv.
Un Port de mer et un Naufrage, peints à Rome en 1748. H. 2 pi., L. 3 pi. T.
81. M. *Peilhon*, 1763, 3514 liv.
<div style="text-align:right">M. *de la Briche.*</div>

Une Tempête et un Calme, de 2 pi. 4 po. de haut, sur 4 pi. 8 po. de large. T.
203. M. *de Boisset*, . 8540 liv.
Différens travaux d'un Port de mer, tableau peint à Rome en 1759 ; il est gravé par *Daullé.*
70. M. *Peilhon*, 1763, . 1858 liv.
288. M. *de Jullienne*, . 3915
<div style="text-align:right">*Pour l'Angleterre.*</div>

WATTEAU.

La Sérénade Italienne, de 13 po. de haut, sur 10 po. de large. B., gravée par *Scotin*.

Elle vient du cabinet de M. *Titon du Tillet*.

251. M. *de Jullienne*, 1768, 1051 liv.
179. M. *de Boisset*, 1776, 2600
74. M.***. *le Brun*, 1778, 2100
109. M.***. 10 Déc. 1778, 1300

Les Champs Elysées, tableau sur bois, de 12 po. de haut, sur 15 po. de large.

222. M *de Gagny*, . 6505 liv.
M. *d'Azincourt*.

―――

Le Tableau piquant et agréable, pour tout amateur, de cette variation de prix, tantôt portés très-haut, tantôt diminués de plus de moitié, me donna l'idée d'un répertoire que je publiai en 1783. M. l'Abbé Aubert,

homme d'un mérite connu, mais qui, comme tout autre personne a ses opinions, en fit dans les petites Affiches de Paris du mois de Mai de la même année 1783, une analyse qui n'avoit aucun rapport à cet ouvrage. Il traita de *Tarif* un répertoire qui ne consistoit qu'à présenter le tableau varié des caprices de la curiosité. Il le dénonça comme dangereux, devant assigner un *taux* aux objets que l'Etranger viendroit acquérir dans le royaume, &c. &c. Je profite d'une occasion qui m'a manqué jusqu'à présent, et qui me fournit les moyens de m'expliquer avec M. l'Abbé Aubert. Je ne dirai que deux mots qui suffiront.

Tarif est un rôle où l'on marque le prix fixe et invariable d'une chose, c'est pourquoi l'on dit *tarif des denrées, tarif des monnoies, tarif des glaces,* &c. &c. *Taux* est à-peu-près

synonime à *tarif*, puisqu'il signifie la somme à laquelle on fixe d'une manière précise et pour un temps limité, *la taille, le prix des denrées*, &c. &c. Alors, qu'elle peut être l'analogie ou la comparaison de mon répertoire avec un *tarif*, ou un *taux*? Cet ouvrage, loin de fixer des prix, rend compte uniquement de ceux que le goût plus ou moins constant des amateurs a assignés aux tableaux les plus célebres. Il n'y a pas plus à craindre que l'Etranger en retire l'avantage d'être au fait des prix de la curiosité, et que ce répertoire serve à déterminer ses projets d'acquisitions. Il n'est personne qui ne sache que toutes les productions des arts et des sciences ne sont nullement assujetties à une valeur intrinseque, et que leur plus ou moins de prix dépend de la concurrence des amateurs et de la distinction de l'objet. Voilà à quoi se ré-

duisent des objections qu'il seroit très-facile d'augmenter au besoin.

LISTE

DES PRINCIPAUX CATALOGUES

DE VENTES DE DIFFÉRENS GENRES,

Publiés à Paris.

La vente de Mme. la Comtesse de de Verrue, qui possédoit une immense et belle collection de tableaux, se fit en 1737; mais il n'en existe que des manuscrits.

1741.

MM. Crozat. Mariette. *Dessins.*

1745.

De la Roque. Gersaint. *Dif. curiosités.*
Bonnier de la Mosson. Id. *Histoire naturelle.*

1748.

MM. Angran, Vicomte de Fonspertuis. Id. *Différentes curiosités.*

Godefroy. Id. *Histoire naturelle.*

De Valois. Id. *Id.*

Les Catalogues de Gersaint sont très-estimés.

1752.

De Vaux. *Différentes curiosités.*

Cottin. Helle et Glomy. *Id.*

1753.

Geoffroy. Gersaint. *Histoire naturelle.*

1755.

Clairambault. *Différentes curiosités.*

1756.

L'Abbé de Fleury. Joullain. *Estampes.*

Le Duc de Tallard. Remy. *Différentes curiosités.*

Chupin. *Bronzes, &c.*

1757.

Potier. Helle et Glomy. *Différentes curiosités.*

De Bonnac. Remy. *Hist. naturelle.*

1758.

1758.
MM. Cottin. Remy. *Mignatures.*
1761.
Le Comte de Vence. Remy. *Tableaux.*
De Selle. Id. *Différentes curiosités.*
Colin de Vermont. Id. *Id.*
1762.
Le Duc de Sully. Id. *Id.*
Chauvelin. Id. *Tableaux.*
Gaillard de Gagny. Id. *Id. &c.*
1763.
Hennin. Id. *Différentes curiosités.*
Babault. Id. *Histoire naturelle.*
Peilhon. Id. *Tableaux.*
1764.
Le Clerc. Joullain. *Diff. curiosités.*
De Buchelay. Remy. *Id.*
De Ste. Maure. Id. *Tableaux.*
L'Electeur de Cologne. *Différentes curiosités.*
1765.
Le P. de Rubempré *Id.*
Le Marquis de Villette. Remy. *Tableaux, &c.*

MM. Carle Vanloo. *Diff. curiosités.*
1766.

Dargenville. Remy. *Estampes.*
Bailly. *Histoire naturelle.*
Aved. Remy. *Tableaux.*
D'Héricourt. *Estampes. &c.*
Chavray. Joullain. *Id.*
Marquise de Pompadour. Remy. *Tableaux.*
De Julienne. Remy. *Différentes curiosités.*
Bailly de la Tour. *Hist. naturelle.*

1768.

Le Marquis de Bausset. *Tableaux.*
Gaignat. Remy. *Diff. curiosités.*
De Merval. Id. *Id.*
Davila. *Histoire naturelle.*
Chiquet de Champrenard. Joullain. *Estampes.*

1769

L'Abbé Guillaume. *Diff. curiosités,*
Cayeux. Remy. *Id.*
Prousteau. Id. *Id.*

MM. Roussel. *Estampes.*
Surugue. Basan. *Diff. objets.*

1770.

Vanloo le fils. Id. *Id.*
Bailly. *Hist. naturelle.*
De la Live de Jully. Remy. *Différens objets.*
Blondel d'Azincourt. Id. *Id.*
Baudouin. Id. *Id.*
Verne. Joullain. *Hist. naturelle, &c.*
Fortier. Remy. *Différentes curiosités.*
Bourlamaque. Id. *Id.*
De Beringhen. Id. *Id.*
Le Gendre. *Estampes.*

1771.

Audran. Remy. *Estampes, &c.*
Huquier. Joullain. *Id.*
Boucher. Remy. *Diff. curiosités.*
Bonnemet. Poirier. *Id.*
Le Comte de la Guiche. Remy. *Tableaux.*

1772.

Le D. de Choiseul. Boileau. *Id.*

MM. Davoust. *Différentes curiosités.*
Baillon. *Id.*
Surugue. Basan. *Estampes.*
De Montmartel. Joullain. *Tableaux.*
De Jaback. *Id.*
Audran. Joullain. *Estampes et Planches.*
Huquier. Id. *Différentes curiosités.*

1773.

Tournier. Joullain. *Estampes.*
Jacquemin. Id. *Histoire naturelle.*
Dupuis. Id. *Id.*
Clairon (Mlle.) *Estampes, &c.*
Crozat, Baron de Thiers. *Diff. objets.*
De Caylus. Remy. *Antiquités, &c.*
Morand. Id. *Histoire naturelle.*
Pajot. Joullain. *Différentes curiosités.*
Vassé. Basan. *Id.*
Gravelot. Id. *Id.*

1774.

Brochant. Glomy. *Différens objets.*
Pelt. Remy. *Id.*

MM. Vassal de St. Hubert. Id. *Id.*
Langlois. Feuillet. *Id.*
Carpentier. Id. *Id.*
L'Allemant de Betz. Joullain. *Estampes.*
Caulet. Id. *Tableaux.*
Maupetit. Id. *Différentes curiosités.*
De Damery. Id. *Estampes, &c.*
Du Bary. Remy. *Tableaux.*
Le Marquis de Mailly. Joullain. *Estampes.*

1775.

Souchay. Joullain. *Diff. curiosités.*
De Choiseul, Archevêque de Cambray. *Id.*
Marquis de Felino. Paillet. *Dessins, &c.*
Le Doux. Joullain. *Tableaux.*
De Brancas. Id. *Id.*
Ogier. Remy. *Différentes curiosités.*
Caffiery. Joullain. *Id.*
Lempereur. Id. *Id.*
De Gouvernet. Remy. *Dessins, &c.*

MM. Mariette. Basan. *Diff. objets, mais principalement une belle collection de Dessins et d'Estampes.*

Caulet. Joullain. *Tableaux.*

1776.

Mlle. Testard Joullain. *Différentes curiosités.*

Villeminot. Remy. *Id.*

Darcambal. Paillet. *Id.*

Lainé. Glomy. *Id.*

Marquis de Chabannois. Joullain *Tableaux.*

Vennevault. Id. *Mignatures.*

Jombert. Id. *Estampes, Dessins, &c.*

Sauvage. Id. *Tableaux.*

Saly. Joullain. *Différentes curiosités.*

Le D. de St. Aignan. Le Brun. *Id.*

Neyman. Basan. *Dessins.*

Le Marié. Joullain. *Diff. curiosités.*

Pigache. Id. *Histoire naturelle, &c.*

Dumont. Id *Sculptures, &c.*

De Brunoy. Joullain. *Tableaux, &c.*

Blondel de Gagny. Remy. *Diff. objets*

1777.

Vente capitale en Tableaux, Porcelaines, &c.

MM. Randon de Boisset. Remy. *Id.*

Vente célebre dans le même genre.
Du Barry. Paillet. *Tableaux.*
Le P. de Conti (Mgr.) Remy. *Diff. objets.*

Vente importante en toutes sortes de genres.

Les trois ventes de MM. de Gagny, de Boisset et de Mgr. le P. de Conti, ont fait une époque distinguée dans l'Histoire de la curiosité.

De la Tour d'Aigues. *Diff. curiosités.*
Crebillon. Joullain. *Estampes.*
Le D. de la Vrilliere. *Tableaux, &c.*
Coypel. Joullain. *Diff. objets.*
Julliot. *Bronzes, porcelaines.*
Contant. Joullain. *Architecture.*
Thelusson. Folliot. *Tableaux, &c.*
Trudaine. Joullain. *Diff. curiosités.*
Le Comte Duluc. Id. *Id.*

1778.

MM. Briard. Joullain. *Diff. curiosités.*
Roettiers. Paillet. *Id.*
Ysidore. *Estampes.*
Le Sueur. Joullain. *Différens objets.*
Deservat. Basan. *Estampes.*
Challe. Remy. *Différens objets.*
Bourlat. Joullain. *Diff. curiosités.*
Mme. de Langeac. Id. *Id.*
Le P. de Deux-Ponts. Remy. *Id.*
Chauveau. Id. *Id.*
Le Gros. Paillet. *Tableaux.*
Le Présid. Rebours. Remy. *Id.*
Le Blanc. Joullain. *Diamans, &c.*
Le Moine. Le Brun. *Diff. objets.*
Charlier. Joullain. *Mignatures.*
Mme. de Jullienne. Le Brun. *Diff. objets.*
Mme. de Cossé. Id. *Id.*
Dulac. Paillet. *Tableaux.*
Natoire. Id. *Id., &c.*
Le Présid. Mairat. Joullain. *Diff. curiosités.*

MM. De l'Isle. *Histoire naturelle.*

1779.

Dargenville. *Dessins et Estampes.*

L'Abbé Terray. Joullain. *Tableaux, &c.*

Trouard. Paillet. *Id.*

Foliot. *Id.*

De Peters. Remy. *Diff. objets.*

Langlier et autres Marchands, Vente par Boileau. *Tableaux, &c.*

Vassal de St. Hubert. *Dif. curiosités.*

Le Marquis de Calviere Joullain. *Id.*

Joullain pere. Buldet. *Id.*

Joullain (2de. vente). Id. *Id.*

Joullain (3me. vente). Id. *Planches.*

Kolly. Joullain. *Différens objets.*

Le Comte de Watteville. *Id.*

Barbier. Joullain. *Id.*

Chevalier. Paillet. *Tableaux, &c.*

De Damery. Joullain. *Hist. naturelle.*

L'Abbé de Juvigny. Paillet. *Tableaux.*

1780.

Caron. Joullain. *Diff. objets.*

MM. Tronchin. Paillet. *Id.*
Picart. Glomy. *Antiquités, &c.*
L'Abbé Renoire. *Diff. curiosités.*
Buldet. *Estampes.*
Forster. *Histoire naturelle.*
Chardin. Joullain. *Différens objets.*
Sané. Id. *Id.*
Poullain. Langlier. *Id.*
 Très-belle vente de Tableaux.
Roland. Joullain. *Différens objets.*
De Nogaret. Le Brun. *Tableaux.*
Le Duc de la Valliere.
De Pange, par Boileau, &c.

Il sera très-aisé à ceux qui seront jaloux d'avoir la suite de cette liste de Catalogues, de la continuer dans le même ordre, à reprendre de l'endroit où j'en suis resté, à cause de mon éloignement de la Capitale.

ESTAMPES

LES PLUS CAPITALES
DES TROIS ÉCOLES,

Avec les prix auxquels elles ont été portées dans différentes ventes ; le tout suivant les Catalogues qui en ont été publiés.

ÉCOLE D'ITALIE.

ANTOINE. (Marc)

L'œuvre de ce Maître.

Nº. 1. Du catalogue de M. Mariette, 4600 liv.

(La plûpart des Sujets sont d'après *Raphaël*.)

La Cene, d'après Raphaël.

N°. 1. Vente de M. Brochant, 216 liv.
de M. Bourlat, . . . 91
de M. Servat, 130

St. Paul dans Athenes.
4. Vente de M. Brochant, 125

Ste. Cécile,
5. Même vente, 250
de M. Servat, . . . 240

Le Massacre des Innocens, épreuve dite au chicot.
Vente de M. Servat, . . . 80 liv.

Le jugement de Paris,
Même vente, . 150

Le triomphe de Galathée,
Même vente, . . . 125

Le Parnasse,
Même vente, . . . 132

BELLE. (Etienne LA)

L'œuvre de ce maître composé de plus de 1540 pieces.
161. M. Mariette, . . . 920 liv.

BISCAINO.

BISCAINO. (B.)

L'œuvre de ce Maître, . 181 liv.

M. *de St. Yves*, amateur éclairé, possede un bel œuvre de ce Maître.

CORREGE.

La Vierge gravée par Spierre, *épreuve avant la lettre, avant les draperies et les petits arbres du fond.*
226. Mariette, . . . 500 liv.

Ganimede, Io et l'Amour, gravés par V. Steen.
123. M. Mariette, . . 250 liv.

Trois autres par Duchange, *dont Leda : épreuves avant les Draperies.*
124. Même vente, . . 65 liv.

GUERCHIN.

Tabite ressuscitée, gravée par Bloëmaërt.

S

15. M. Brochant, . . 367 liv.
Mlle. Clairon, . . 120
M. de Servat, . . 210
M. Mariette, . . 181

GUIDO RENI.

Adoration des Bergers, par Poilli, épreuve avant les Anges et la bordure.

232. M. Bourlat, . . . 103 liv.
Mlle. Clairon, . . 106
M. Mariette, . . 168
M. de St. Hubert, . 139
M. de Servat, . . 121

PARMESAN. (LE)

L'œuvre de ce Maître.
56. M. Mariette, . . 800 liv.

Ste. Famille, gravée par Bloëmaërt, 138

PIRANESI.

L'œuvre de ce célèbre artiste.

230. M. Mariette, . . 852 liv.

RAPHAEL.

Ste. Famille gravée par Edelinck, *épreuve rarissime avant la lettre; on n'en connoît que deux: l'une aux Chartreux, et celle-ci qui est dans le cabinet de M. Paignon d'I-jonval; il a acheté cette épreuve à la vente de M. le P. de Rubempré,* 262 liv.

(On en trouveroit maintenant 600 liv.)

La même Ste. Famille avant les armes de Colbert.

96. M. Bourlat, . . . 80 liv.
M. Mariette, . . . 100

Adoration des Bergers, gravée par Bloëmaërt.

422. M. de St. Hubert, . 102 liv.
M. de Servat, . . 140

TITIEN. (LE)

Les Pélerins d'Emmaüs, par Maſſon.

921. M. Mariette, . . 200 liv.

M. Bourlat, . . 100

J. C. présenté au Peuple, gravé par Hollar.
10. M. de Servat, . . 112 liv.

VINCI. (Léonard DE)

Le Combat des quatre Cavaliers, par Edelinck.
426. M. Servat, . . . 274 liv.
Même vente, . . 150

ÉCOLE DES PAYS-BAS.

DURER. (Albert)

L'œuvre de ce Maître.
703. M. Mariette, . . . 1650 liv.

GOLTZIUS.

L'Enfant et le Chien.
53 M. Brochant, . . . 260 liv.
M. Mariette, . . . 172
M. Bourlat, . . . 181

M. de St. Hubert, . 150 liv.
M. de Servat, . . 260

Les six morceaux connus sous le nom des chefs-d'œuvre de Goltzius.
637. M. Mariette . . 60 liv.

GOUDT. (Le Comte)

L'œuvre de ce Maître.
722. M. Mariette, . . 270 liv.
M. Bourlat, . . 120
M. de Peters, . . 110
M. de Servat, . . 168

HOLLAR. (V.)

L'œuvre de ce Maître.
717. M. Mariette, . . 1022 liv.

JORDAENS. (J.)

La Nativité et la Fuite en Egypte, par Pontius et P. de Iode.
400. M. Mariette, . . 90 liv.

Un Faune tenant une corbeille de raisins, et ayant derriere lui Cérès, par Bolswert, très-rare, ainsi que le pendant.

408. Même vente, . . . 200 liv.

Le Roi boit par P. Pontius.
407. M. Mariette, . . 145
 Le même, 1ere. vente, 102

LEYDE. (LUCAS DE)

L'œuvre de ce Maître.
705. M. Mariette, . . 2141 liv.

NOLPE. (P.)

La Digue rompue, rare.
685. M. Mariette, . . . 63 liv.
686. Même vente, . . . 61

REMBRANDT.

L'œuvre de ce Maître.
43. M. de Servat, retiré à 16000 liv.

Le Grand Ecce Homo, et la Descente de Croix.
119. M. Brochant, . . 534 liv.
 M. Mariette, . . . 290
 Le même, 1ere. vente, 25
 M. de Servat, . . . 200

M. Bourlat, . . . 190 liv.

J. C. guérissant les Malades, ou la Piece de cent Florins.

121. M. Brochant, . . 220 liv.
M. Mariette, . . 132
Le même, . . . 150
M. Joullain pere, . 166

J. C. présenté au Peuple, N°. 79 de l'œuvre.

434. M. Mariette, . . 120 liv.

David en priere, très-rare.

429. Même vente, . . 100

Le grand Lazare.

122. M. Brochant, . . 166

Le Bourguemestre six.

128. Même vente, . . 720
Mlle. Clairon, . . 400
M. de Servat, . . 400

Le Samaritain, épr., avec le Cheval à la queue blanche.

392. Basan, 1774, . . 192 liv.
M. Mariette, . . 180
Mlle. Clairon, . . 147

M. de Servat, . . 140 liv.

Wtenbogard, ou le Péseur d'or.
466. M. Mariette, . . 196 liv.
M. Joullain pere, . . 120
M. Mariette, 1ere. vente, 248

Le Paysage aux trois Arbres.
489. M. Mariette, . . 170

VAN ULIET, d'après *Rembrandt.*

Le Baptême de l'Eunuque.
498. M. Mariette, . . 160 liv.
St. Jérôme à genoux dans une grotte.
501. M. Mariette, . . 245 liv.

RUBENS. (P. P.)

Le Serpent d'airain, par Bolswert, épreuve avant la lettre.
M. Mariette, . . 300 liv.
M. de Servat, . . 260
Même vente, . . 212

La même Estampe avec la lettre.
273. Mariette, . . . 135 liv.
M. de St. Hubert, . 123

Le Repas d'Hérode, par Bolswert.
294. M. Mariette, . . . 334 liv.
　　　Le même, 1ere. vente, 150

Adoration des Rois, en 2 Feuilles.
67. M. Brochant, . . . 131 liv.

Le Massacre des Innocens, par Paul Pontius.
403. M. Bourlat, . . . 108 liv.
　　　M. Mariette, . . . 78

Présentation au Temple, par le même.
69. M. Brochant, . . . 157 liv.
　　　M. Mariette, . . . 140
　　　M. de Servat, . . . 144

La Résurrection du Lazare par Vorsterman.
77. M. Brochant, . . . 160 liv.
　　　Basan, 1774, . . . 120
　　　M. de Servat, . . . 111

Le Portement de Croix.
64. M. Brochant, . . . 145
　　　M. de Servat, . . . 110

St. Michel foudroyant les Anges rebelles, par Vosterman.
M. Mariette, . . . 166 liv. 19 s.
La Grande Judith, par C. Galle.
274. M. Mariette, . . . 130 liv.
Le même, 1ere. vente, 101
Le Jugement de Salomon, par Bolswert.
277. M. Mariette, . . 96 liv.
La Cene, par Bolswert.
298. M. Mariette, . . . 200
La Conversion de Saint Paul, par le même.
M. Mariette, . . . 130 liv.
M. de St. Hubert, . 130
La Descente de Croix d'Anvers, par Vosterman.
325. M. Mariette, . . . 150 liv.
Thomiris, par P. Pontius.
85. M. Brochant, 123
M. Mariette, 1ere. vente, 136
Même vente, 140

Le même, 2^de. vente, 280 liv.
M. de St. Hubert, . 173
M. de Servat, . . . 250

Achille à la Cour de Licomede, par C. Wischer.

386. Basan, 1774, . . 100 liv.
M. Mariette, . . 131

L'enlevement d'Hippodamie.

M. Mariette, . . . 249
Le même, 1^ere. vente, 205

Venus Lustoff., ou Jardin d'amour, par P. Clowet, avec les vers flamans.

433. M. Bourlat, . . . 100 liv.
M. Mariette, 1^ere. vente, 112

Daniel dans la fosse aux Lions, par V. Leuw., &c.

280. M. Mariette, . . 87 liv.

Le Mariage de la Vierge, par Bolswert, avant et avec la lettre.

281. Même vente, . . . 92 liv.

L'Adoration des Bergers en hauteur, par P. Pontius, avant et avec la lettre.

284. Même vente, . . . 55 liv.

Les cinq grandes Assomptions.

333. M. Mariette, . . . 180

Cinq grandes Chasses.

367 et 68. Même vente, 240

Trois autres grandes Chasses avec différences.

369, 70 et 71. Même vente, 292 liv.

Les six grands Paysages.

87. M. Brochant, . . . 180
M. Mariette, . . . 220
M. Joullain pere, . . 150
M. de St. Hubert, . 135

Galerie du Luxembourg.

375. M. Mariette, . . 204 liv.
Le même, 1ere. vente, 321
Même vente, . . 170
M. Bourlat, . . 170
Mlle. Clairon, . . 19

SEGHERS.

Seghers.

Le Reniement de St. Pierre par Bolswert.
99. M. Brochant, . . . 120 l.
 M. Mariette, 1ere. vente, 172
 M. Joullain pere, . . 170

Suyderhoef.

L'œuvre de ce Maître.
610. M. Mariette, . . . 250 liv.
La Paix de Munster.
611. Même vente, . . . 58
Les quatre Bourguemestres.
117. M. Brochant, . . 60 liv.
 M. Mariette, . . 109
 M. de Saint-Hubert, 130
 M. de Servat, . . 144

Vandyck. (Antoine)

Samson et Dalila, gravé par Snyers.
388. M. de Saint-Hubert, 150 liv.
Le grand Couronnement d'épines, par Bolswert.

T

93. M. Brochant, 403 liv.
M. Mariette, 323
M. Bourlat, 320
M. de Saint-Hubert, 291
M. Mariette, 1ere. vente, 250
Même vente, . . . 240
M. de Servat, . . . 180
M. Flypart, . . . 168

Le grand Christ à l'éponge par le même (avant et avec la main de St. Jean sur l'épaule de la Vierge.)

384. M. Mariette, . . . 221 liv.

J. C. mort, et sur les genoux de la Vierge, par Vosterman.

96. M. Brochant, . . . 242 liv.
M. Mariette, 1ere. vente, 200
Même vente, . . . 152
M. de Servat, . . 172

La Vierge à la danse des Anges, par Bolswert.

289. M. Mariette, . . . 77 liv.

Deux sujets de Renaud et Armide, par de Jode et Bailliu.

397 Même vente, . . . 100 liv.

Portraits d'après Vandyck, *par différens Graveurs.*

399 M. Mariette , . . 1060 liv.
 M. de Servat , . . 800

WISCHER. (C.)

Le Violonneur.
101. M. Brochant , . . 220 liv.
 M. Mariette , . . 160
 M. de St. Hubert, . 192
 M. de Servat , . . 180

La Fricasseuse.
102. M. Brochant , . . 266 liv.
 M. Mariette , . . 261
 Le même, 1ere. vente, 272
 Même vente , . . 193
 M. Bourlat, . . . 200
 M. de St. Hubert, . 217
 M. de Servat , . . 175

Le Bal, d'après Berghem.
588. M. Mariette , . . 250 liv.
 Le même, 1ere. vente, 168
 Même vente , . . 224

Le Chat accroupi, dit à la serviette.
542. M. Mariette, . . 361 liv.
Le Couronnement de la Reine de Suede.
532. Même vente, . . 140 liv.
Le Lit nuptial.
533. Même vente, . . 241 liv.
La Tabagie, ou les Patineurs, avant la lettre.
537. M. Mariette, . . 124 liv.
Les quatre heures du jour, d'après Berghem, 100 liv.
Deonizoon ou l'Homme au pistolet.
104. M. Brochant, . . 191 liv.
 M. Mariette, . . 260
 M. de Servat, . . 200
Guillaume de Ryck, Bouma et Scriverius, ou les trois Barbes.
553. M. Mariette, . . 140 liv.
 Le même, 1ère. vente, 176
 M. de St. Hubert, . 110
 M. de Servat, . . 132

ÉCOLE FRANÇOISE.

BALECHOU.

Le Roi de Pologne.
 M. Mariette, . . 260 liv.
 Autre vente, 1778, 241
 M. de Servat, . . 100

BRUN. (LE)

La Madelaine, par Edelinck, avant la lettre et avant la bordure.
230. M. Brochant, . . 220 liv.
 M. Mariette, 1ere. vente, 336
 Le même, 2de. vente, 332
 M. de St. Hubert, . 330
 M. de Servat, . . 272
 M. de Peters, . . 200

Les grandes Batailles d'Alexandre, édition de Goyton.
223. M. Brochant, . . . 181 l.
 M. Mariette, 1ere. vente, 194
 Même vente, . . . 192

M. Bourlat, 150 liv.
M. Joullain pere, . . 126

CALLOT. (J.)

La Tentation de St. Antoine.
163. M. Brochant, . . 89 liv.
La Chasse au Cerf.
170. Même vente, . . 199 liv.

CLERC. (S. LE)

L'œuvre de ce Maître.
961. M. Mariette . . . 1300 liv.

MELLAN. (C.)

St. Pierre Nolasque.
242. M. Brochant, . . 72 liv.
M. de Servat, . . 80

PORPORATI.

Suzanne, d'après Santerre, épreuve avant la lettre.
M. de Servat, 120 liv.
Même vente, 121

POUSSIN. (N.)

Les sept Sacremens, gravés par Pesne, épreuves avant l'adresse d'Audran.
805. M. Mariette, . . . 131 liv.

RIGAUD. (H.)

Bossuet, par P. Drevet, épreuve avant la double taille sur le haut du Fauteuil.
334. M. Servat, . . . 150 liv.
M. Mariette, 1ere. vente, 102

VANLOO.

La Conversation et la Lecture Espagnole, par Beauvarlet, épreuves avant la lettre.
M. de St. Hubert, . . . 273 liv.
M. de Servat, . . . 225

VERNET. (J)

Les quatorze Ports de Mer de France.

965. M. Mariette, . . . 210 liv.

La Tempête et le Calme, par Balechou.

966. Même vente, . . . 152 liv.

WILLE. (J. C.)

L'œuvre de ce Maître.

356. M. de Servat, . . 1500 liv.

Les Musiciens ambulans et les Offres réciproques.

728. M. Mariette, . . 60 liv.

VOLUMES D'ESTAMPES.

Le Cabinet du Roi, *complet.*

780. M. Mariette, . . 1240 liv.

M. Joullain pere, 1100

La Galerie de Versailles, d'après le Brun, *par différens Graveurs.*

588. M. Bourlat, . . 180 liv.

Mlle. Clairon, . . 214

Le Cabinet Crozat, en deux volumes.

M. Bourlat, 135 liv.

M. Mariette, 150

Les Tableaux du Palais du Grand Duc, à Florence.

233. M. Mariette, . . 400 liv.

La Galerie Justinienne.

236. Même vente, . . 240 liv.

Le Cabinet de l'Archiduc Léopold, gravé par les soins de D. Teniers.

251. M. Mariette, . . 120 liv.

Le Cabinet de Rheinst.

252. M. Mariette, . . 120 liv.

La Galerie Royale de Dresde, en deux grands volumes.

256. Même vente, . . 435 liv.

Le Cabinet de M. Boyer d'Aguilles.

783. M. Mariette, . . 70 liv.

Galerie du Comte de Brulh.

260. M. Mariette, . . 62 liv.

Cabinet de M. le Duc de Choiseul.

977. M. Mariette, . . 107 liv.

Les ruines de Balbec.

1305. Même vente, . . 153 liv.

Les Ruines de Palmire.

1306. M. Mariette, . . 212 liv.

Les Ruines de la Grece, par M. Le Roi.

1307. Même vente, . . 60 liv.

Antiquités d'Athénes, par J. Stuart, *et* Revett, *en Anglois.*

1309. Même vente, . . 120 liv.

Ruines de Spalatro, par R. Adam, *en Anglois.*

1310. M. Mariette, . . 120 liv.

Architecture de Vitruve, avec des notes, par Perrault.

1194. M. Mariette, . . 58 liv.

Vitruvius Britannicus, par Cambell.

1226. Même vente, . . 120 liv.

The desings of inigo Jones.

1227. M. Mariette, . . 120 liv.

Les Edifices antiques de Rome, dessinés et mesurés par Desgodetz.

1316. Même vente, . . 159 liv.

Les Ruines de Pœstum.

1319. Même vente, . . 72 liv.

Museum Florentinum, 11 *volumes in-folio.*

1324. M. Mariette, . . 751 liv.

Museum Etruscum, trois volumes in-folio.

1325. M. Mariette, . . 100 liv.

Recueil d'antiquités, par M. le Comte de Caylus, 7 volumes in-4°.

1331. Même vente, . . 470 liv.

Monumenti Antichi da Winckelmann, 2 volumes in-folio.

1334. M. Mariette, . . 143 liv.

Métamorphoses d'Ovide, avec la traduction de M. l'Abbé Bannier, et les figures de le Mire, &c. 4 vol. in-4°.

1336. Même vente, . . 148 liv.

Peintures antiques, gravées par P. S. Bartoli, et coloriées d'après les modèles, in-folio.

1368. M. Mariette, . . 1601 liv.

La Galerie des Tableaux de l'Empereur: Vienne, 1735, in-folio.

1434. Même vente, . . 102 liv.

Les Hommes illustres, par Perrault, 2 volumes in-folio.

1473. Même vente, . . 100 liv.

J'ai cru ne devoir citer que les Estampes les plus estimées des amateurs, car un détail beaucoup plus circonstancié m'auroit entraîné plus loin que ne le comporte cet ouvrage; et cette citation seroit alors devenue un catalogue.

Les personnes qui aiment les arts, et qui sont guidées par un goût éclairé, préferent toujours les objets les plus distingués et les plus rares. C'est principalement sur ces articles qu'il est essentiel de leur rafraîchir la mémoire, par rapport aux prix où ils ont été portés dans le commerce de la curiosité. Tel a été mon but en leur présentant cette citation suffisante à leurs desirs.

F I N.

APPROBATION

DU

CENSEUR ROYAL.

J'ai lu par ordre de Monseigneur le Garde-des-Sceaux, un manuscrit intitulé : *Réflexions sur la Peinture et la Gravure, accompagnées d'une courte Dissertation sur le Commerce de la Curiosité et sur les Ventes en général ; Ouvrage dédié aux Amateurs, aux Artistes et aux Marchands, par M. C. F. Joullain fils* : et n'y ai rien trouvé qui puisse en empêcher l'impression. A Longeville-lès-Metz, ce premier août 1786. CHENU.

PERMISSION DU SCEAU.

Louis, par la grace de Dieu, Roi de France et de Navarre, A Nos amés et féaux Conseillers, les Gens tenans nos Cours de Parlement, Maîtres des Requêtes ordinaires de notre Hôtel, Grand-Conseil, Prévôt de Paris, Baillifs, Sénéchaux, leurs Lieutenans-Civils et autres nos Justiciers qu'il appartiendra : Salut. Notre amé le

Sieur JOULLAIN fils, Nous a fait exposer qu'il desireroit faire imprimer et donner au Public LES RÉFLEXIONS SUR LA PEINTURE ET LA GRAVURE, ACCOMPAGNÉES D'UNE COURTE DISSERTATION SUR LE COMMERCE DE CURIOSITÉ ET SUR LES VENTES EN GÉNÉRAL, OUVRAGE DÉDIÉ AUX AMATEURS, AUX ARTISTES ET AUX MARCHANDS, s'il nous plaisoit lui accorder nos Lettres de permission pour ce nécessaires. A CES CAUSES, voulant favorablement traiter l'Exposant, nous lui avons permis et permettons par ces Présentes, de faire imprimer ledit Ouvrage autant de fois que bon lui semblera, et de le faire vendre et débiter par tout notre Royaume, pendant le temps de cinq années consécutives à compter du jour de la date des Présentes. FAISONS défenses à tous Imprimeurs, Libraires et autres personnes, de quelque qualité et condition qu'elles soient, d'en introduire d'impression étrangere dans aucun lieu de notre obéissance. A LA CHARGE que ces Présentes seront enrégistrées tout au long sur le Registre de la Communauté des Imprimeurs et Libraires de Paris, dans trois mois de la date d'icelles; que l'impression dudit Ouvrage sera faite dans notre Royaume et non ailleurs, en bon papier et beaux caracteres; que l'impétrant se conformera en tout aux Réglemens de la Librairie, et notamment à celui du 10 Avril 1725, et à l'Arrêt de notre Conseil du 30 Août 1777, à peine de déchéance de la présente Permission; qu'avant de l'exposer en vente, le manuscrit qui aura servi de copie à l'impression dudit Ouvrage sera remis dans le même

état où l'Approbation y aura été donnée ès mains de notre très-cher et féal Chevalier Garde-des-Sceaux de France, le Sieur HUE DE MIROMESNIL, Commandeur de nos Ordres; qu'il en sera ensuite remis deux exemplaires dans notre Bibliotheque publique, un dans celle de notre Château du Louvre, un dans celle de notre très-cher et féal Chevalier Chancellier de France, le Sieur DE MAUPEOU, et un dans celle dudit Sieur HUE DE MIROMESNIL : le tout à peine de nullité des Présentes ; DU CONTENU desquelles vous MANDONS et enjoignons de faire jouir ledit Exposant et ses ayans cause pleinement et paisiblement, sans souffrir qu'il leur soit fait aucun trouble ou empêchement. VOULONS qu'à la copie des Présentes, qui sera imprimée tout au long, au commencement ou à la fin dudit Ouvrage, foi soit ajoutée comme à l'original. COMMANDONS au premier notre Huissier ou Sergent sur ce requis, de faire pour l'exécution d'icelles, tous actes requis et nécessaires, sans demander autre permission, et nonobstant clameur de Haro, Charte Normande, et Lettres à ce contraires : car tel est notre plaisir. Donné à Versailles le seizieme jour du mois de Septembre, l'an de grace mil sept cent quatre-vingt-six et de notre Regne le treizieme. Par le Roi, en son Conseil. LEBEGUE.

Registrée sur le Registre XXIII de la Chambre Royale et Syndicale des Libraires et Imprimeurs de Paris, N°. 769, fol. 54, conformément aux dispositions énoncées dans la présente permission ; et à la charge de remettre à ladite Chambre les neuf exemplaires prescrits par l'Arrêt du Conseil du 10 Avril 1785. A Paris

le vingt-neuf Septembre mil sept cent quatre-vingt-six. KNAPEN, Syndic.

Je soussigné, Pierre-Louis Bouchard, Syndic de la Chambre Royale et Syndicale de Metz et arrondissement, certifie avoir enregistré le présent sur le Registre de la Chambre, folio 87, verso. Metz, ce vingt Octobre mil sept cent quatre-vingt-six. BOUCHARD, Syndic.

ERRATA.

Page 139, *ligne* 3, en le mettant en contribution. *Lisez*, en le mettant à contribution.

Page 189, *ligne* 2, tout autre personne; *lisez*, toute autre personne.

www.ingramcontent.com/pod-product-compliance
Lightning Source LLC
Chambersburg PA
CBHW071525220526
45469CB00003B/651